人‧角館

綾辻行人 漫畫—清原紘

②

不論發生多麼令人鬱悶的事情，

只要回到我自己的房間，就能忘懷。

#8

——那裡，無論何時都是我一人的世界。

只需想著自己喜歡的事，沉浸其中就行了。

那裡有我最好的朋友，也有理想的戀人。

我自己也能如願以償，成為充滿魅力的女性。

——我一直覺得，這樣就夠了。

#8

中村家之墓

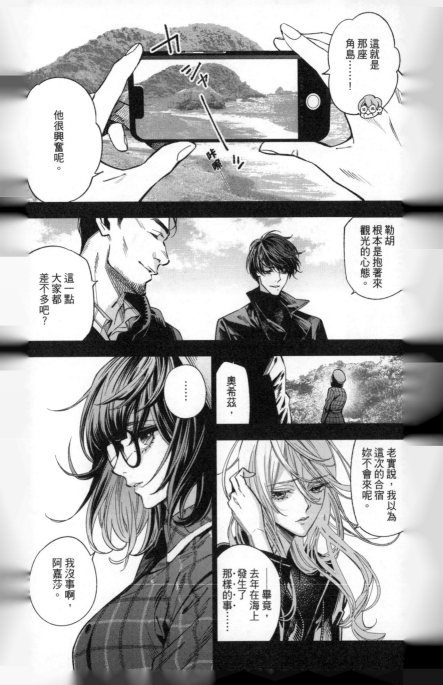

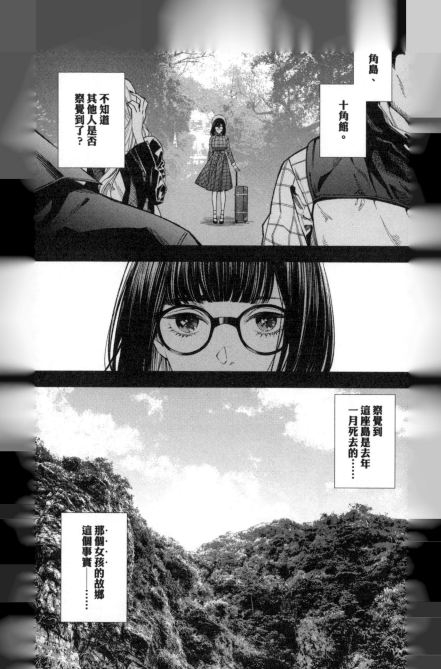

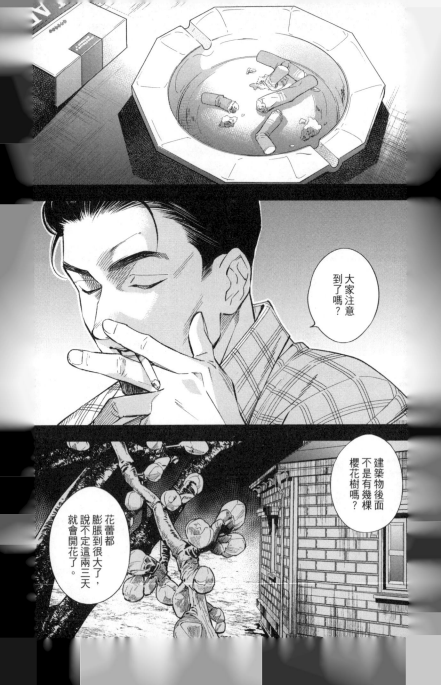

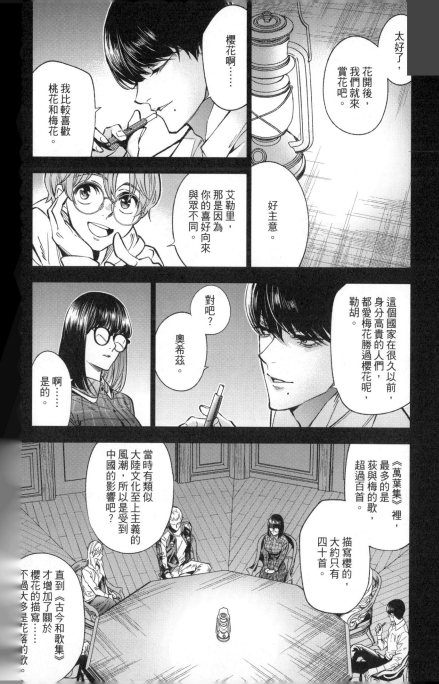

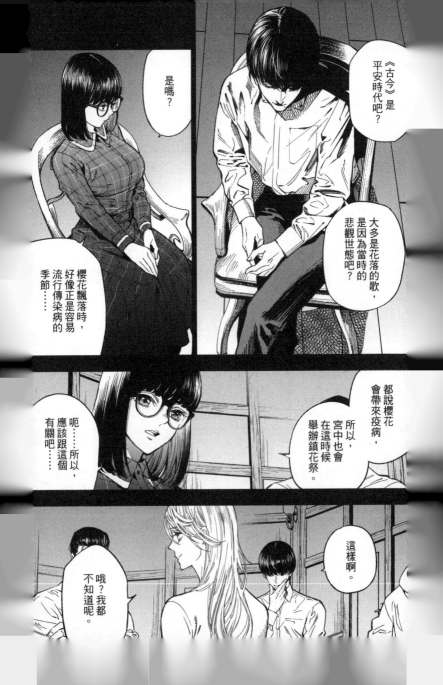

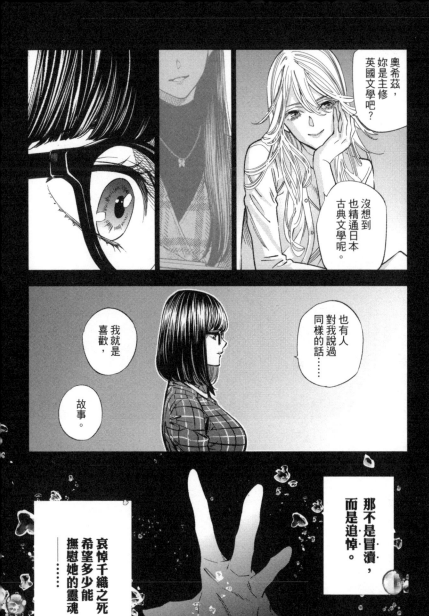

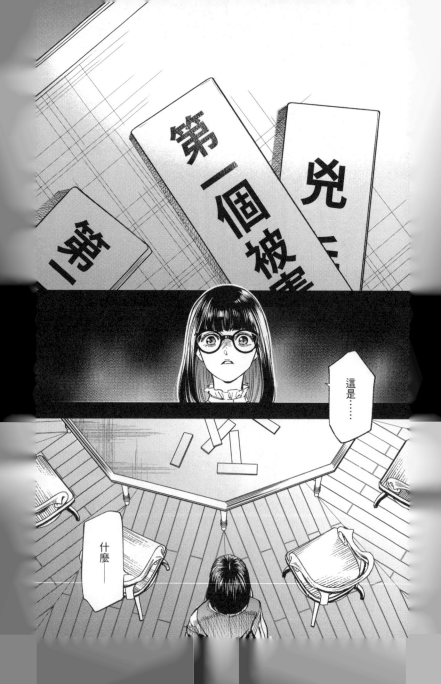

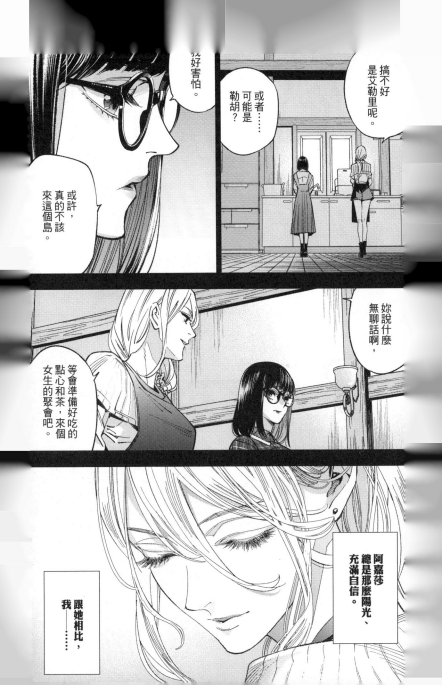

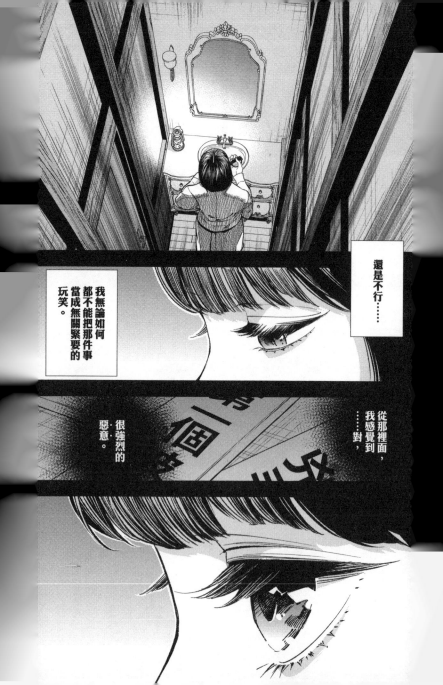

還是不行……

我無論如何都不能把那件事當成無關緊要的玩笑。

從那裡面，我感覺到，……對，很強烈的惡意。

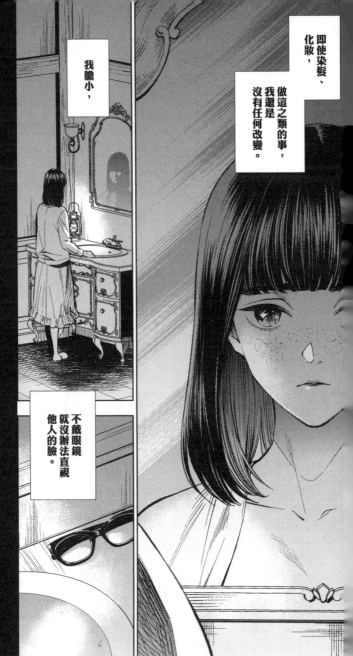

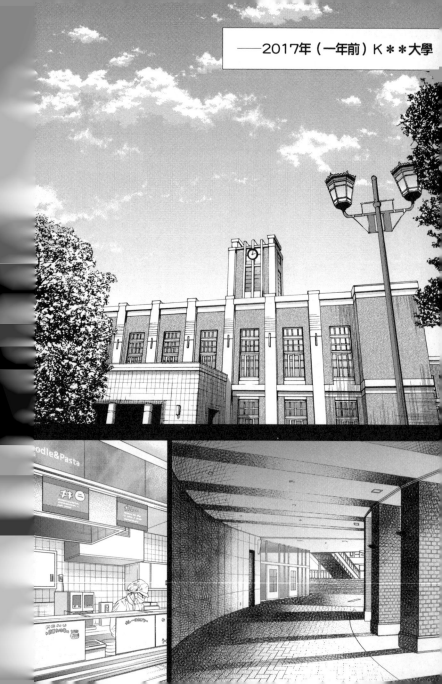

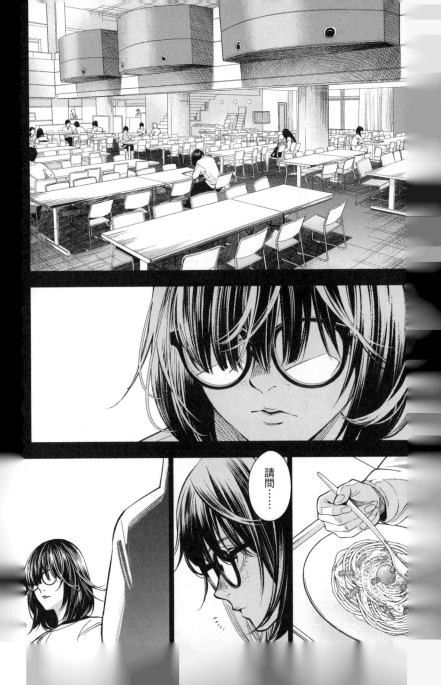

請問……

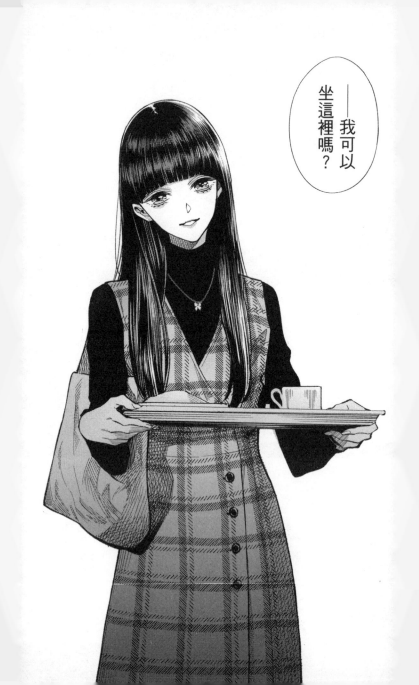

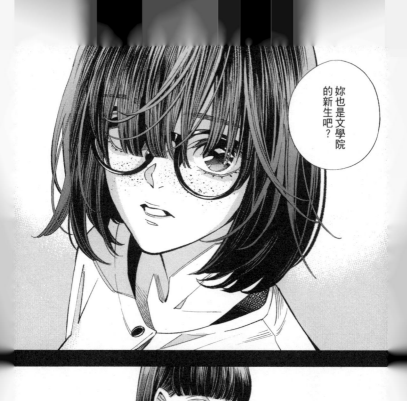

妳也是文學院的新生吧？

笑

我叫中村千織，

請多指教。

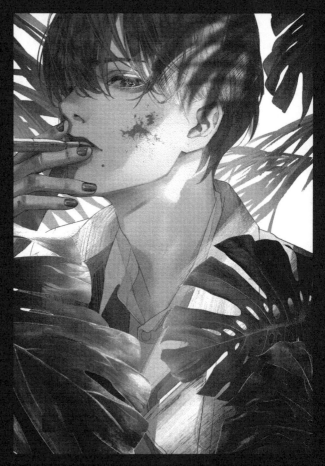

The Decagon House Murders
Presented by
YUKITO AYATSUJI and HIRO KIYOHARA

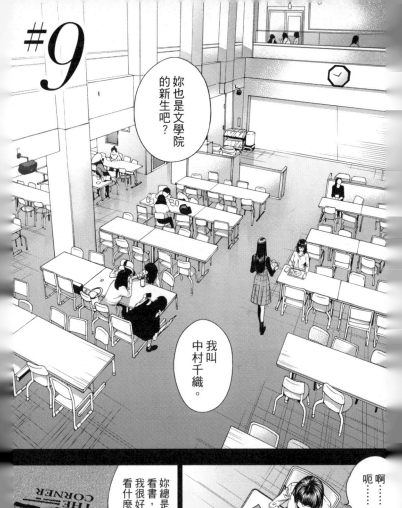

#9

妳也是文學院的新生吧?

我叫中村千織。

THE OLD MAN IN THE CORNER

妳總是一個人看書,所以,我很好奇妳在看什麼……

呃啊……

我一直想找妳說話。

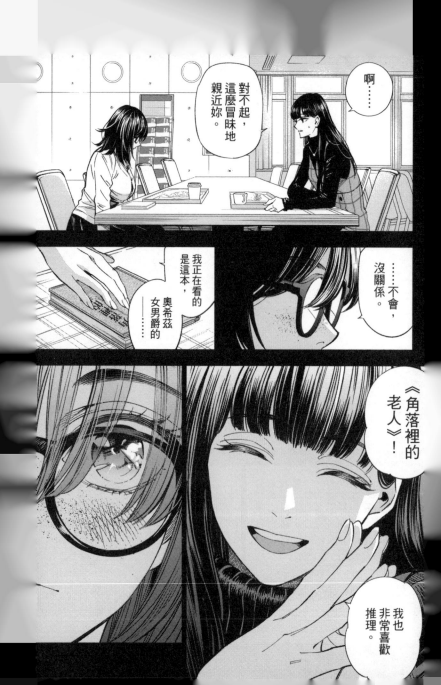

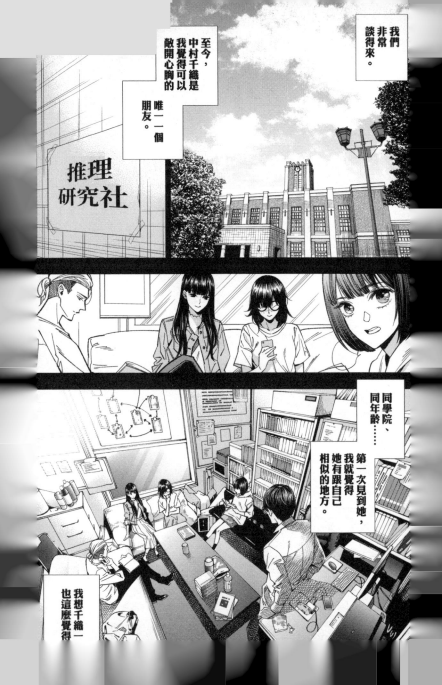

我們非常談得來。

至今，我覺得可以敞開心胸的唯一一個朋友。中村千織是

推理研究社

同學院、同年齡……第一次見到她，我就覺得她有跟自己相似的地方。

我想千織一也這麼覺得

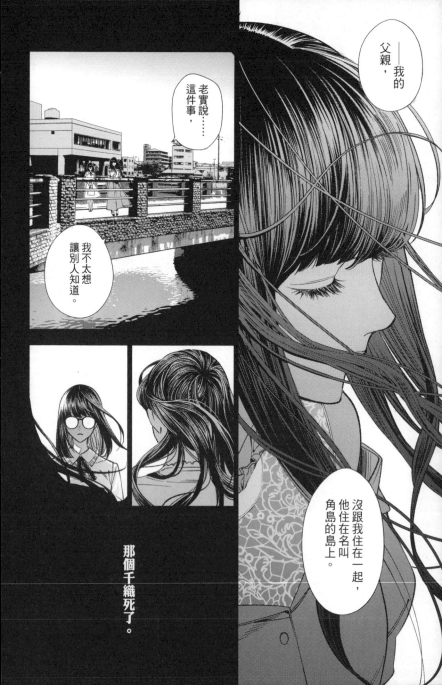

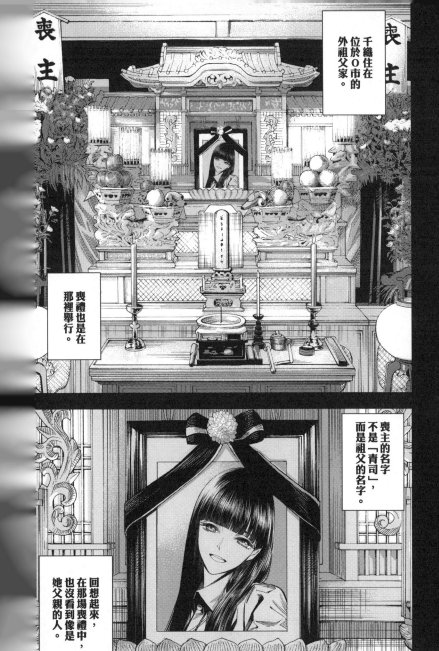

千織住在位於O市的外祖父家。

喪禮也是在那裡舉行。

喪主的名字不是「青司」，而是祖父的名字。

回想起來，在那場喪禮中，也沒看到像是她父親的人。

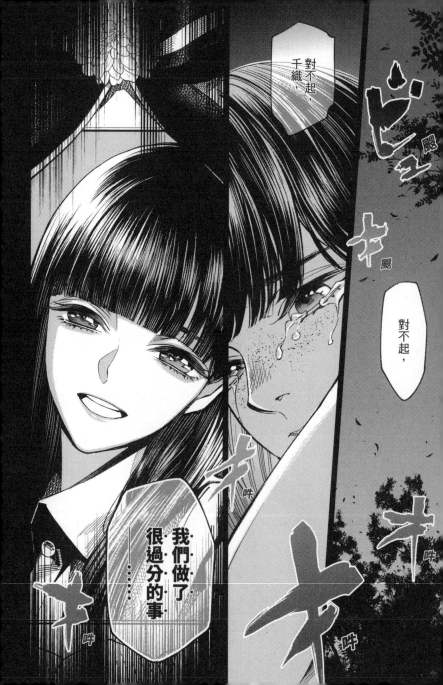

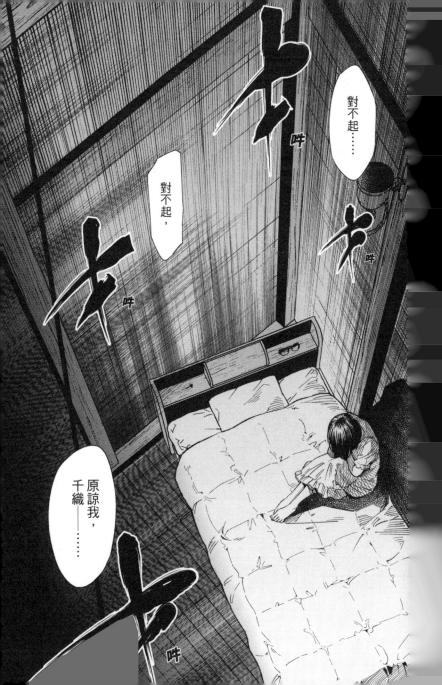

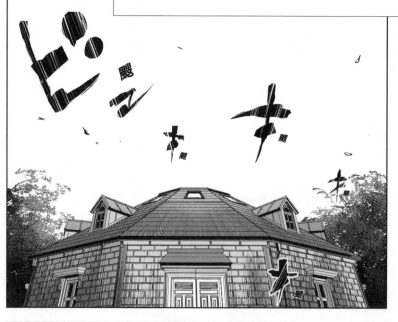

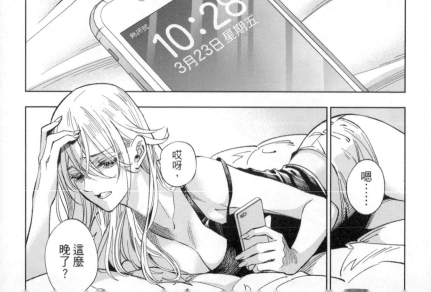

還沒有人起床嗎？

——昨天大家都很晚睡，也難怪……

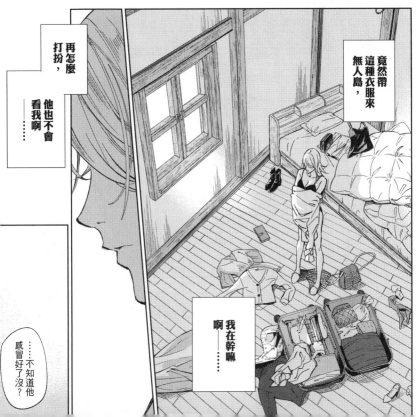

竟然帶這種衣服來無人島，

再怎麼打扮，他也不會看我啊——……

我在幹嘛啊——……

……不知道他感冒好了沒？

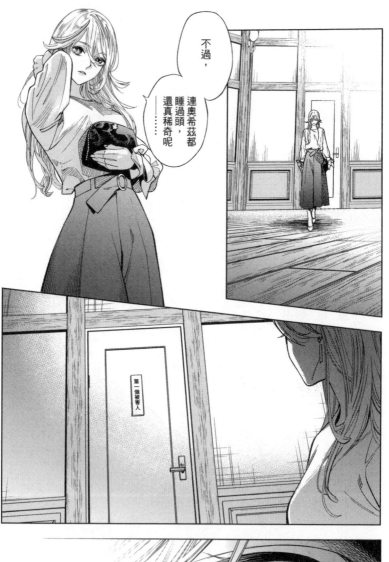

不過，

連奧希茲都睡過頭，還真稀奇呢……

第一個被害人

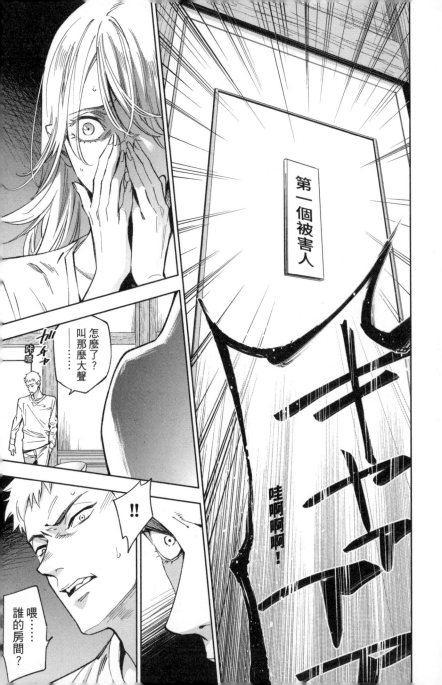

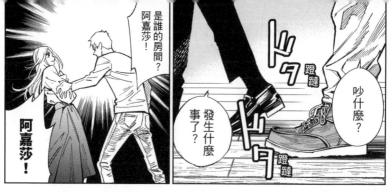

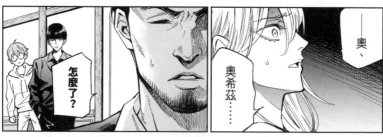

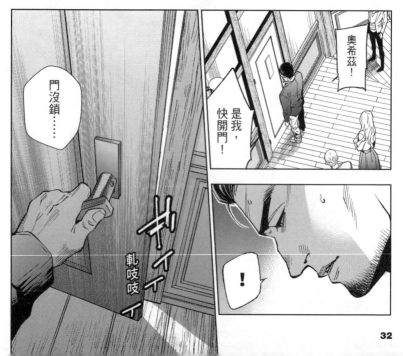

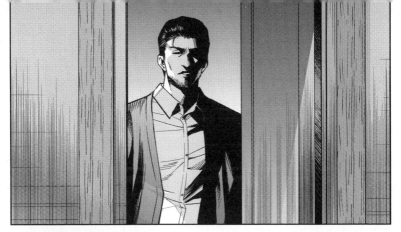

奥希兹？

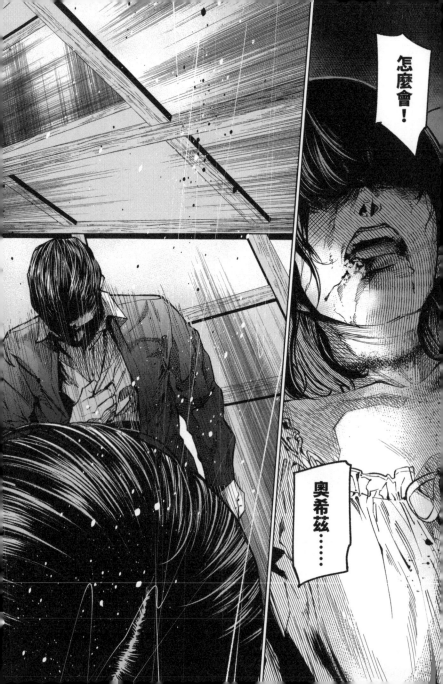

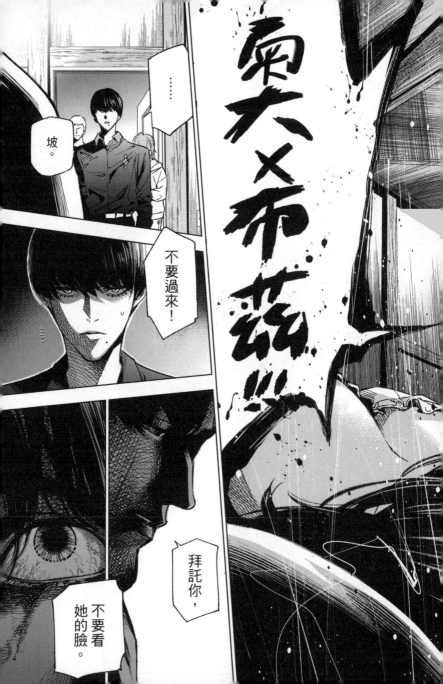

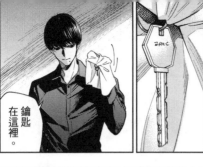

鑰匙在這裡。

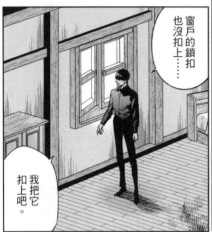

窗戶的鎖扣也沒扣上⋯⋯

我把它扣上吧。

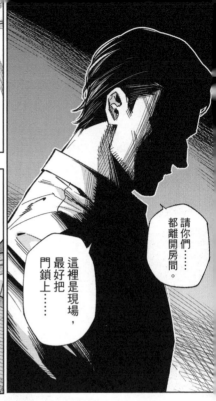

請你們⋯⋯都離開房間。

這裡是現場，最好把門鎖上⋯⋯

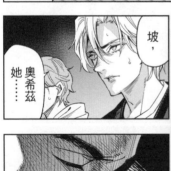

坡，

她⋯⋯奧希茲

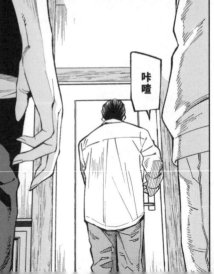

咔嚓

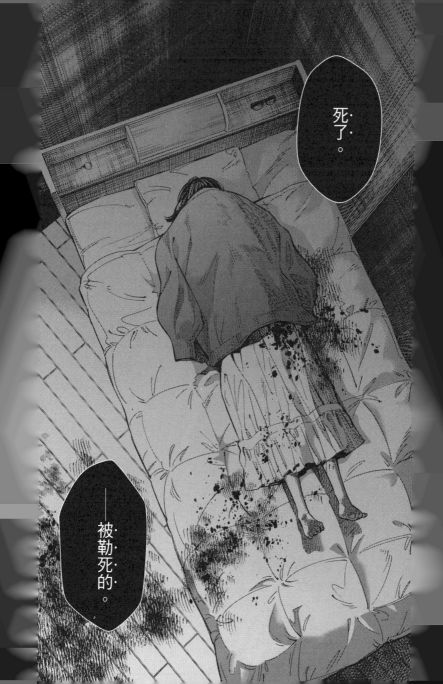

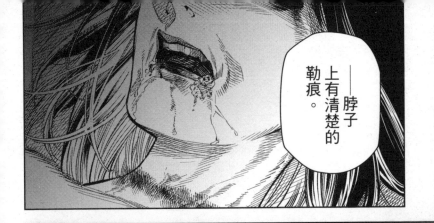

——脖子上有清楚的勒痕。

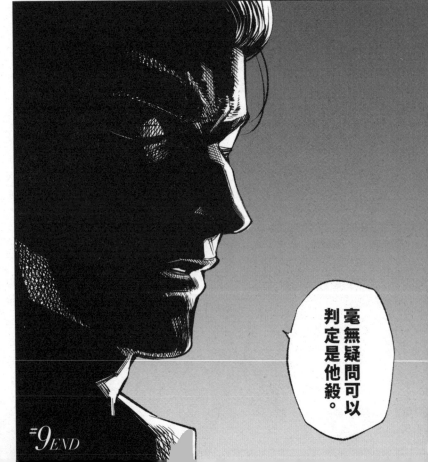

毫無疑問可以判定是他殺。

#9 END

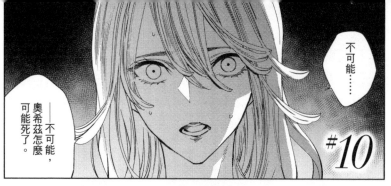

不可能……

——不可能，奧希茲怎麼可能死了。

#10

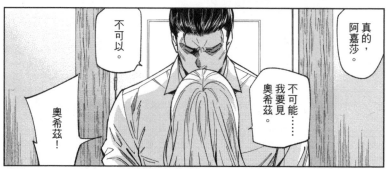

不可以。

真的，阿嘉莎。

奧希茲！

不可能……我要見奧希茲。

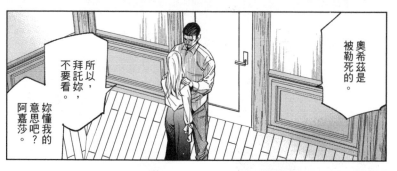

所以，拜託妳，不要看。妳懂我的意思吧？阿嘉莎。

奧希茲是被勒死的。

……

我知道了。

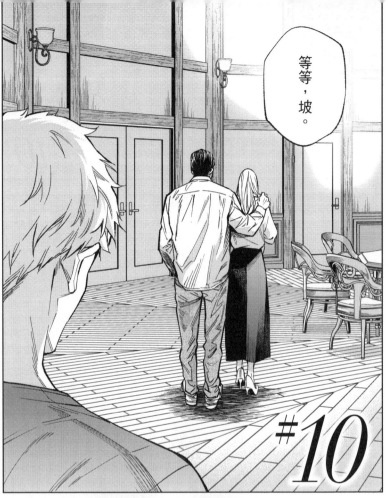

等等，坡。

#10

在某種程度上，我們也算是殺人案件的專家。

讓我們更詳細檢查現場和屍體吧。

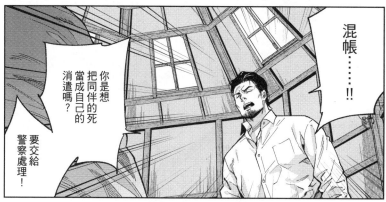

混帳……!!

你是想把同伴的死當成自己的消遣嗎？

要交給警察處理！

你在說什麼夢話，

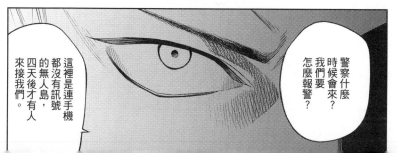

警察什麼時候會來？我們要怎麼報警？

這裡是連手機都沒有訊號的無人島，四天後才有人來接我們。

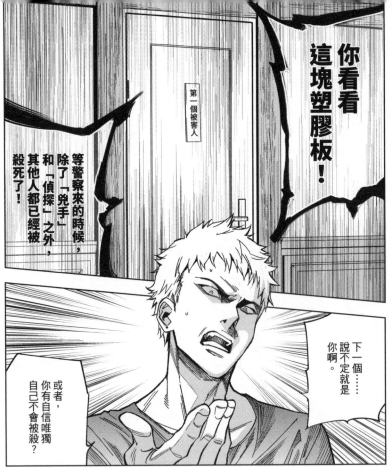

你看看這塊塑膠板！

第一個被害人

等警察來的時候，除了「兇手」和「偵探」之外，其他人都已經被殺死了！

下一個……說不定就是你啊。

或者，你有自信唯獨自己不會被殺？

應該只有犯人才有這樣的自信。

你說什麼？

喲，被我說中了嗎？

你!!

太難看了。

你們兩個別吵了!

艾勒里，那是

收在廚房裡的塑膠板。

第三個被害人

果然只剩下六個塑膠板，但是——

坡說得沒錯，

很遺憾……

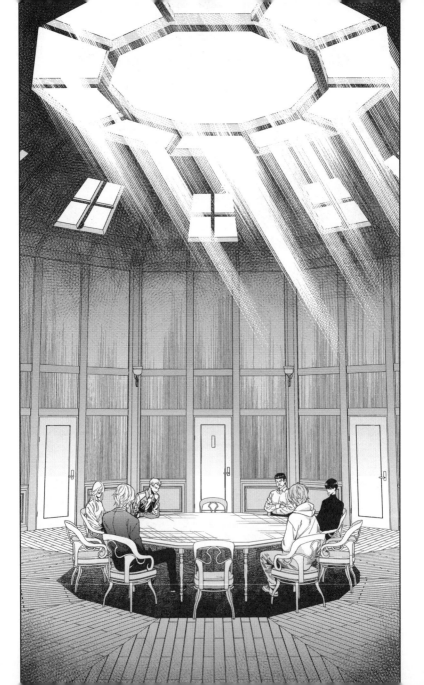

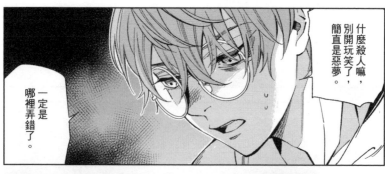

什麼殺人嘛，別開玩笑了，簡直是惡夢。

一定是哪裡弄錯了。

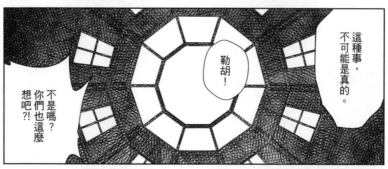

這種事，不可能是真的。

勒胡！

不是嗎？你們也這麼想吧?!

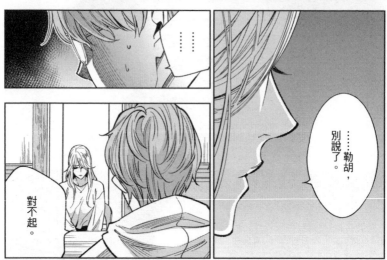

⋯⋯

……勒胡，別說了。

對不起。

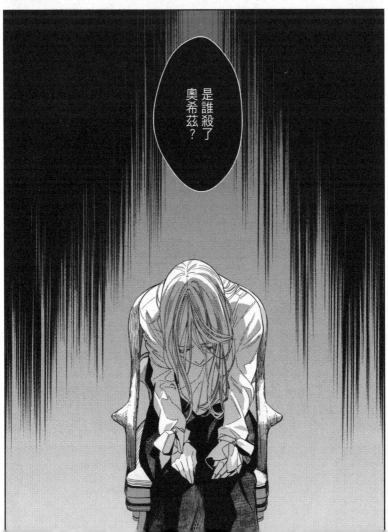

是誰殺了奧希茲？

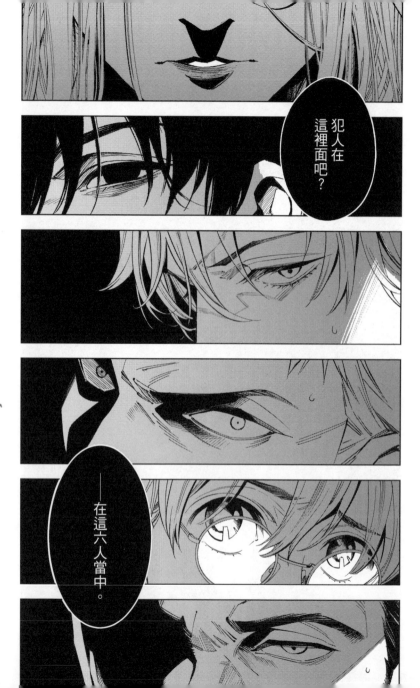

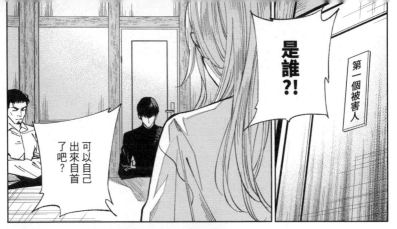

第一個被害人

是誰?!

可以自己出來自首了吧?

沒人會說……

是自己殺的。

可是,艾勒里!

我明白阿嘉莎,

我都明白,

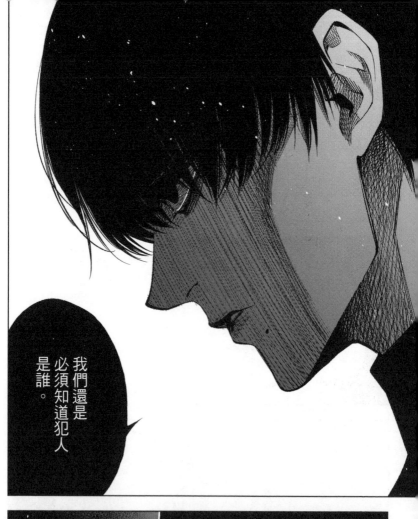

我們還是必須知道犯人是誰。

坡,

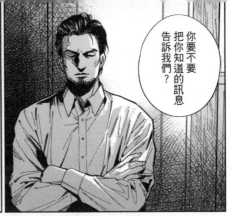

你要不要把你知道的訊息告訴我們？

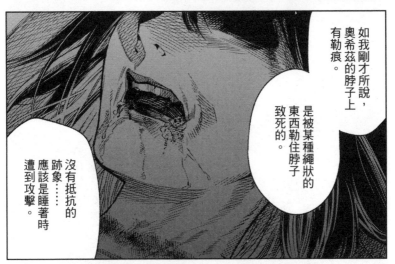

如我剛才所說，奧希茲的脖子上有勒痕。

是被某種繩狀的東西勒住脖子致死的。

沒有抵抗的跡象……應該是睡著時遭到攻擊。

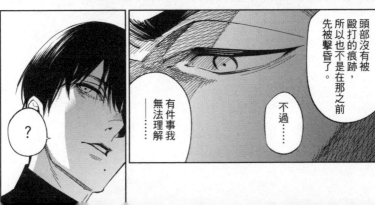

頭部沒有被毆打的痕跡，所以也不是在那之前先被擊昏了。

不過……

有件事我無法理解……

？

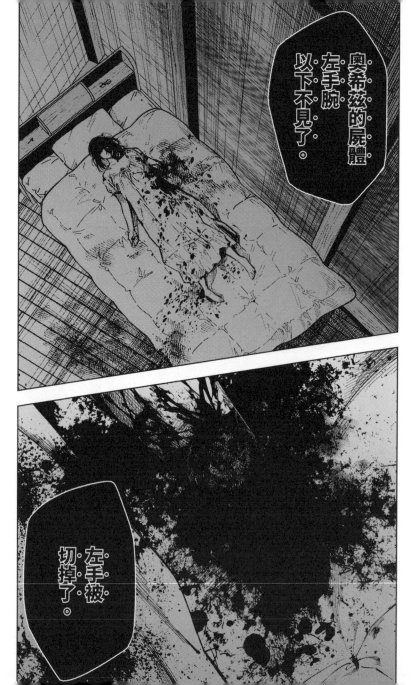

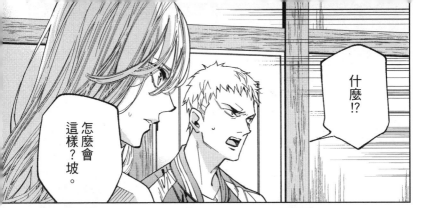

什麼!?

怎麼會這樣?坡。

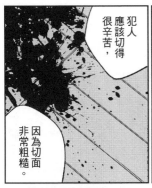

犯人應該切得很辛苦，

因為切面非常粗糙。

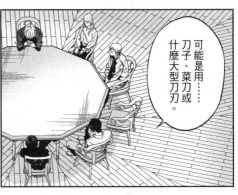

可能是用⋯⋯刀子、菜刀或什麼大型刀刃。

當然⋯⋯應該是殺死後才切掉的。

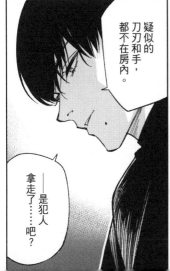

疑似的刀刃和手，都不在房內。

──是犯人拿走了⋯⋯吧?

以出血量來看，這麼想應該沒錯。

嗯,

……應該是個非常愛搞怪的人。

犯人為什麼要那麼做?

簡直是瘋了。

我想大家都知道吧?

我們來這島上的最大理由。

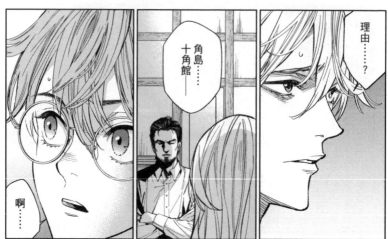

角島……十角館——

理由……?

啊……

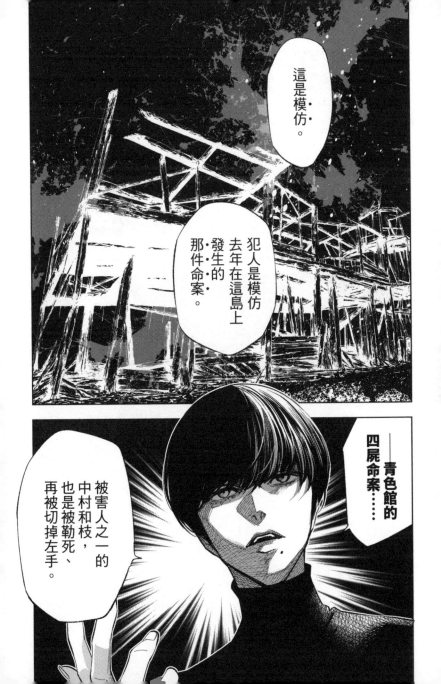

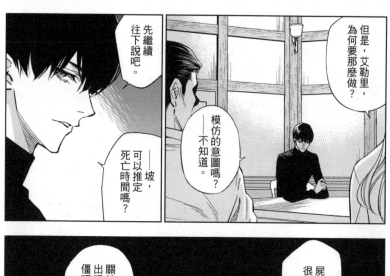

但是，艾勒里，為何要那麼做？

模仿的意圖嗎？——不知道。

先繼續往下說吧。

——坡，可以推定死亡時間嗎？

關節也還沒出現死後的僵硬現象。

屍斑很輕微，

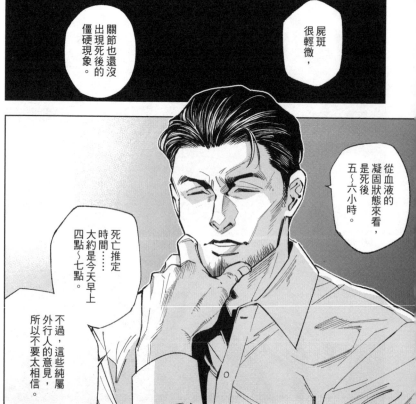

從血液的凝固狀態來看，是死後五～六小時。

死亡推定時間⋯⋯大約是今天早上四點～七點。

不過，這些純屬外行人的意見，所以不要太相信。

當然能信。

這可是大醫院繼承人兒子⋯⋯兼醫學院第一秀才的意見呢。

不過，前提必須是他本人不是犯人。

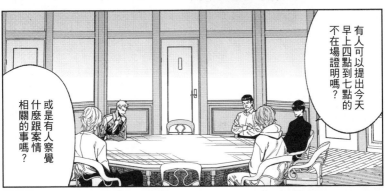

有人可以提出今天早上四點到七點的不在場證明嗎？

或是有人察覺什麼跟案情相關的事嗎？

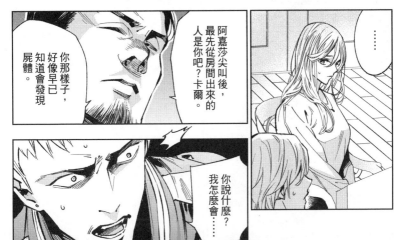

阿嘉莎尖叫後，最先從房間出來的人是你吧？卡爾。

你那樣子，好像早已知道會發現屍體。

⋯⋯

你說什麼？我怎麼會⋯⋯

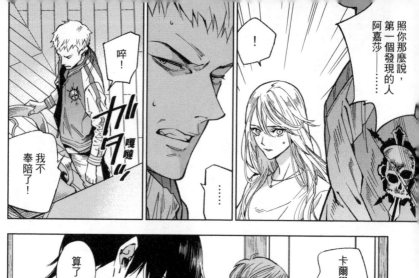

照你那麼說，第一個發現的人阿嘉莎——……

！

……

啐！

嘎嘰

我不奉陪了！

……

卡爾學長！

算了，

——沒錯，再怎麼討論，也無法解決。

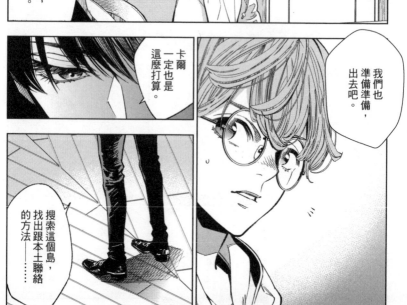

卡爾一定也是這麼打算。

我們也準備準備，出去吧。

搜索這個島，找出跟本土聯絡的方法——……

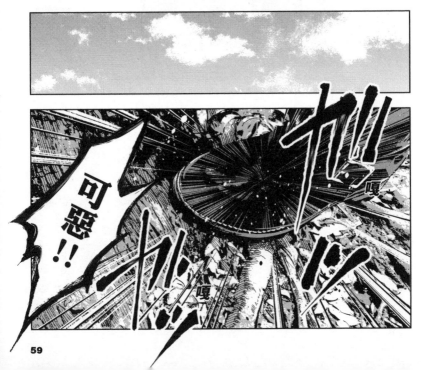

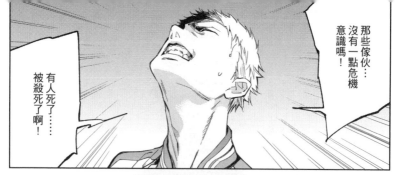

那些傢伙……沒有一點危機意識嗎！

有人死了……被殺死了啊！

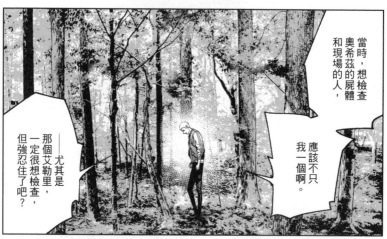

當時，想檢查奧希茲的屍體和現場的人，

應該不只我一個啊。

——尤其是那個艾勒里，一定很想檢查，但強忍住了吧？

可惡、

可惡，搞什麼嘛……

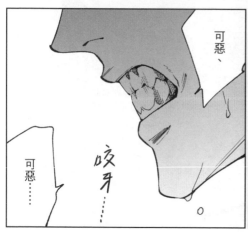

可惡

咬牙

可惡……

要砍樹造木筏，也沒工具。

就算造得出來，也不知道那樣的木筏能不能划到陸地——……

只能生火，讓人發現我們。

雲的樣子不太對勁，

今晚說不定會下雨。

那麼做，能引起注意嗎？

況且——

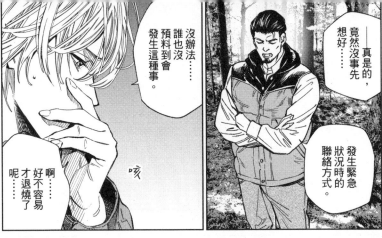

沒辦法……誰也沒預料到會發生這種事。

真是的，竟然沒事先想好……

發生緊急狀況時的聯絡方式。

啊……好不容易才退燒了呢……

咳

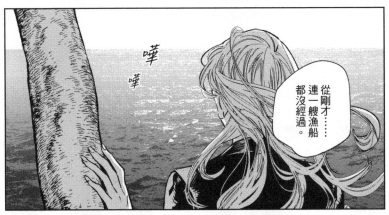

從剛才……連一艘漁船都沒經過。

嘆 嘆

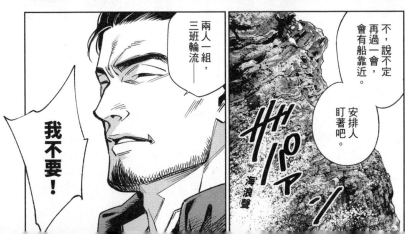

不，說不定再過一會，會有船靠近。

安排人盯著吧。

兩人一組，三班輪流——

我不要！

嘩啪

海浪聲

我才不要跟可能是兇手的人單獨相處呢，

別開玩笑了！

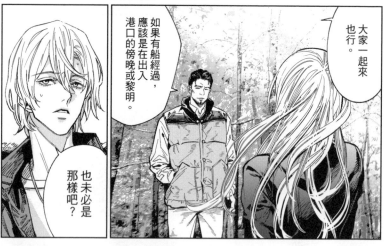

如果有船經過，應該是在出入港口的傍晚或黎明。

大家一起來也行。

也未必是那樣吧？

但是……沒有其他辦法可想了吧？

……

來島上時……我聽漁夫的老爹說，

這附近的漁場在更南邊的地方，幾乎沒有船會靠近這個島。

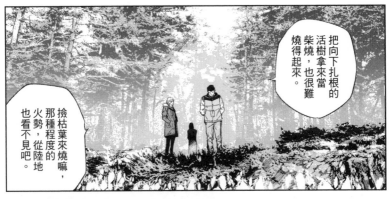

把向下扎根的活樹拿來當柴燒,也很難燒得起來。

撿枯葉來燒嘛,那種程度的火勢,從陸地也看不見吧。

放心吧……總會有辦法。

喂,

我們會怎樣?

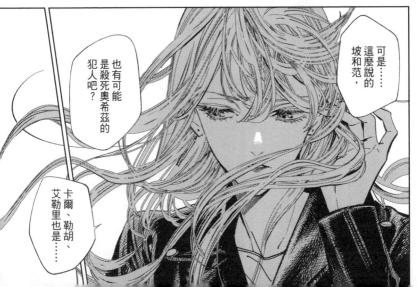

可是……這麼說的坡和范,

也有可能是殺死奧希茲的犯人吧?

卡爾、勒胡、艾勒里也是……

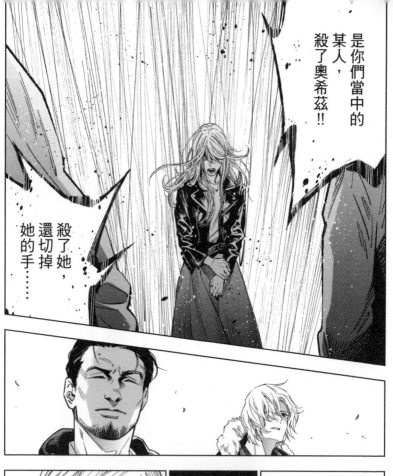

是你們當中的某人，殺了奧希茲!!

殺了她，還切掉她的手……

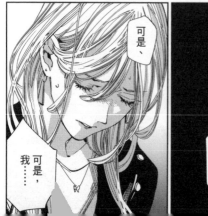

可是、

可是，我……

對不起。

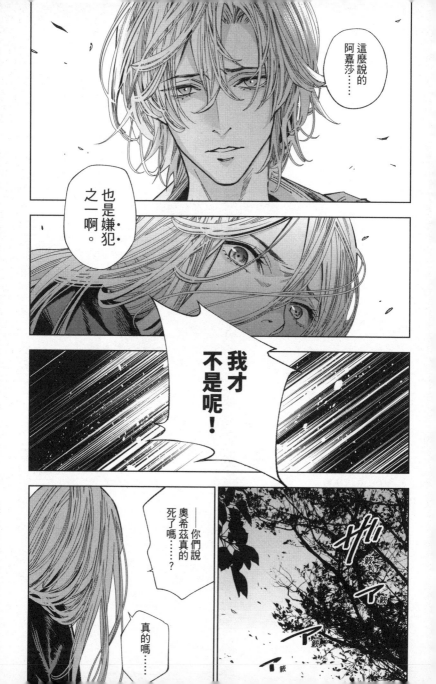

殺人十角館

The Decagon House
Murders

Presented by
YUKITO AYATSUJI
and
HIRO KIYOHARA

Agatha

The Decagon House Murders

Presented by

YUKITO AYATSUJI and HIRO KIYOHARA

3月23日　角島（第三天）

#11

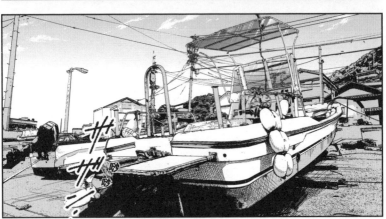

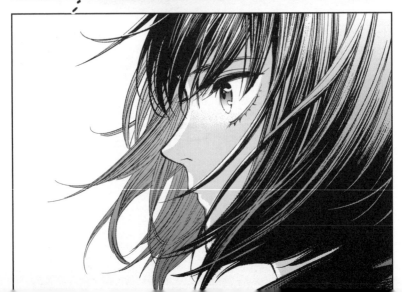

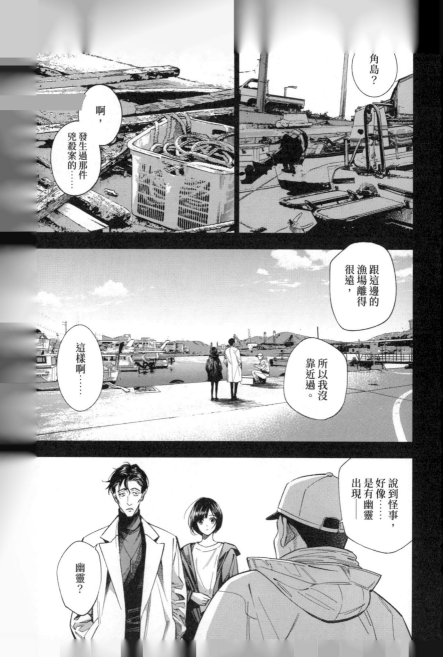

例如，下雨天會看到崖上有白色人影、

應該沒人的建築物會亮著燈……

還有，去島那邊釣魚的船，被幽靈弄沉了。

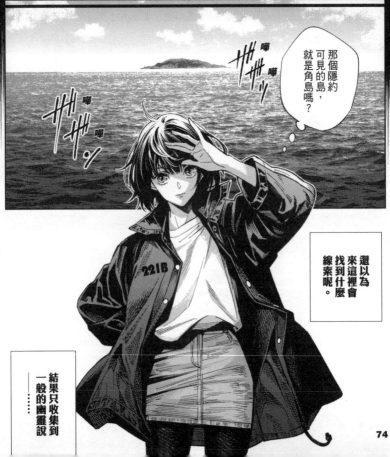

那個隱約可見的島，就是角島嗎？

嘩嘩ッ

嘩嘩ッ

還以為來這裡會找到什麼線索呢。

結果只收集到一般的幽靈說——……

74

雖然是抱著好玩的心態來的，

——但還是很沮喪。

事到如今，不該再去探索這種侵犯隱私的問題——

啊！

或許該如島田哥所說，

再去找一次紅次郎先生，問他一些話——

……

喔！

這麼做，守須那傢伙會生氣吧？

煩死人了……

是條
大魚喔
……!!

喝
～～～!!

ぴち ぴち

啪嚓

啪嚓

……!

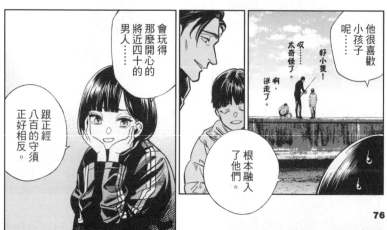

會玩得
那麼開心的
將近四十的
男人……

跟正經
八百的守須
正好相反。

他很喜歡
小孩子
呢……

好小葉！

哎，
太奇怪了。

啊，
逃走了。

根本融入
了他們。

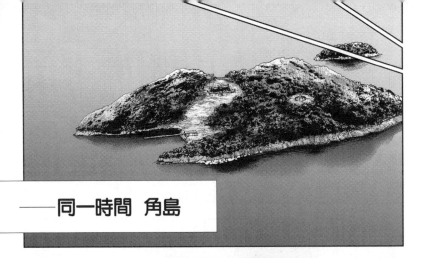

──同一時間　角島

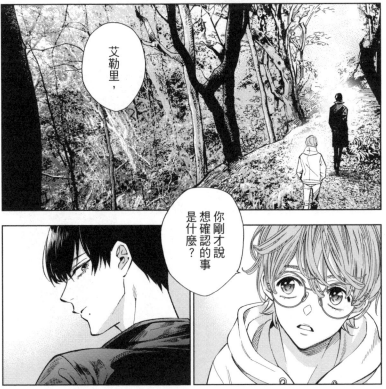

艾勒里，

你剛才說想確認的事是什麼？

——其實，勒胡，

我認為還有其他的可能性。

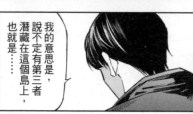

我的意思是，說不定有第三者潛藏在這個島上，也就是……

其他……？

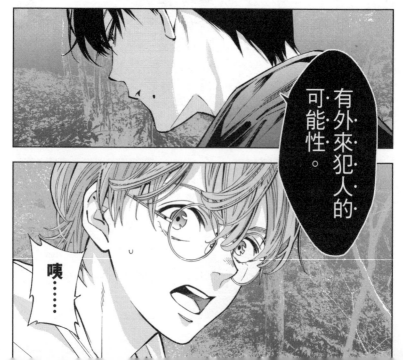

有外來犯人的可能性。

咦……

嗯……

他說應該沒人的十角館會亮著燈——

——當然，也有可能兇手在我們當中……

你還記得前天那個漁夫的老爹說的話嗎？

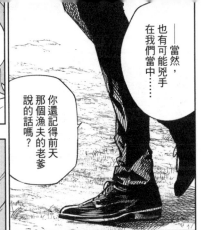

如果真是有人在這島上點亮了燈呢？

把那種幽靈傳說當真，就沒完沒了啦。

再說，你認為能躲在哪裡呢？

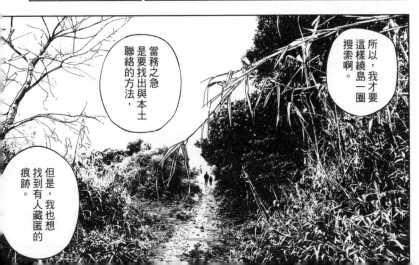

所以，我才要這樣繞島一圈搜索啊。

當務之急是要找出與本土聯絡的方法，

但是，我也想找到有人藏匿的痕跡。

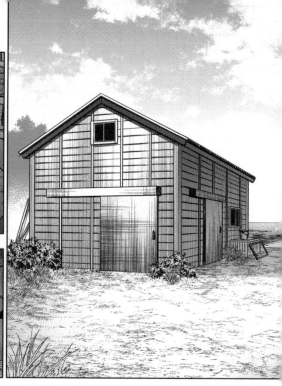

島的南岸到東岸，交給坡他們。

接下來，我們去看貓島吧。

……這裡沒有可疑的地方。

當時……奧希茲的房間，窗戶是開著的吧？

門也沒鎖。

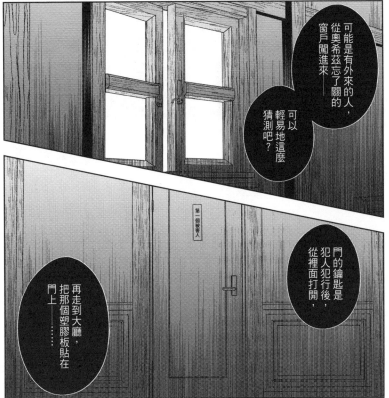

可能是有外來的人，從奧希茲忘了關的窗戶闖進來——

可以輕易地這麼猜測吧？

第一個被害人

門的鑰匙是犯人犯行後，從裡面打開，

再走到大廳，把那個塑膠板貼在門上……

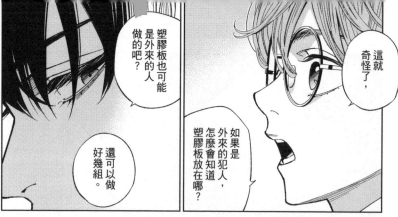

這就奇怪了，

塑膠板也可能是外來的人做的吧？

還可以做好幾組。

如果是外來的犯人，怎麼會知道塑膠板放在哪？

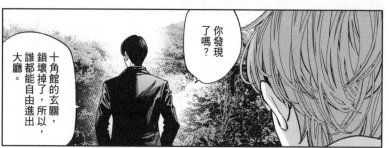

你發現了嗎？

十角館的玄關，鎖壞掉了，所以，誰都能自由進出大廳。

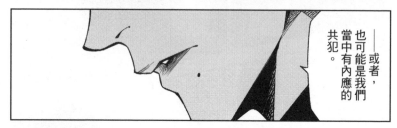

——或者，也可能是我們當中有內應的共犯。

不會吧……不可能。

我只是跟你討論可能性。

勒胡，你那麼喜歡推理，卻缺乏想像力。

你說的那個外來的犯人，究竟有什麼動機殺我們？

現實與推理是兩回事！

誰知呢�⋯⋯

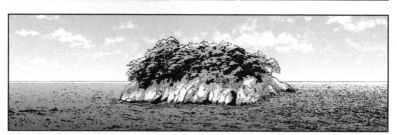

那就是貓島？

如果有外來的犯人潛入，那裡最可疑。

都是灌木，看不清楚，的確可以躲人。

但是⋯⋯這是斷崖呢。

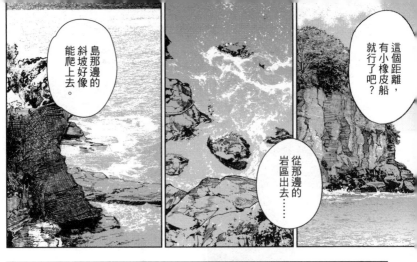

島那邊的斜坡好像能爬上去。

從那邊的岩區出去……

這個距離，有小橡皮船就行了吧？

——嗯，說得也是。

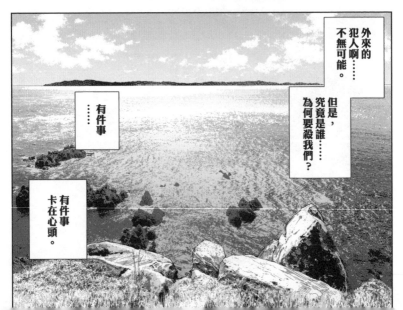

外來的犯人啊……不無可能。

但是，究竟是誰……為何要殺我們？

……有件事

有件事卡在心頭。

是非想起來不可的某件事——……

咦……？

卡爾學長！

！

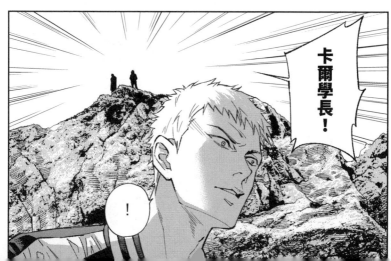

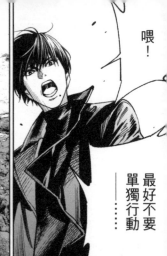

喂！

最好不要

單獨行動

——……

走掉了……

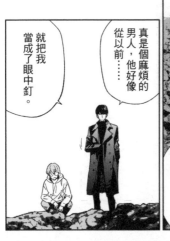

真是個麻煩的男人，他好像從以前……

就把我當成了眼中釘。

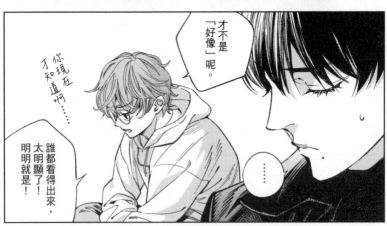

才不是「好像」呢。

你現在才知道啊……

誰都看得出來，太明顯了！明明就是！

……

艾勒里，你總是——

連這種時候也是，總是給人保持冷靜、退一步觀察他人的感覺。

我看起來像是那樣？

是啊。

我是抱持某種尊敬的心態，但是，

卡爾學長正好跟我相反。

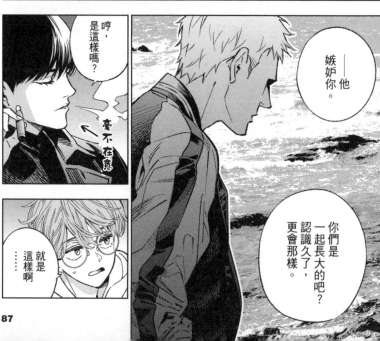

哼，是這樣嗎？

毫不在意

——他嫉妒你。

你們是一起長大的吧？認識久了，更會那樣。

……就是這樣啊

結果⋯⋯
什麼收穫
也沒有。

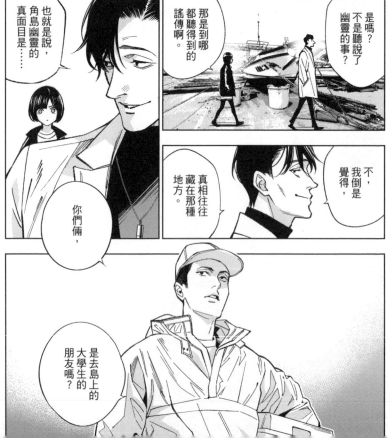

是嗎？
不是聽說了
幽靈的事？

那是到哪
都聽得到的
謠傳啊。

不，我倒是
覺得，

真相往往
藏在那種
地方。

也就是說，
角島幽靈的
真面目是⋯⋯

你們倆，

是去島上的
大學生的
朋友嗎？

你知道他們？

是我和我老爸，載他們到島上的。

他們很興奮呢。

那種島，到底有什麼好玩的。

你們在調查幽靈的事嗎？

啊……嗯，算是吧。

請問，你看過那個幽靈嗎？

知道是誰的幽靈嗎？

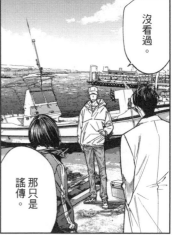

沒看過。

那只是謠傳。

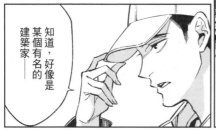

知道，好像是某個有名的建築家——

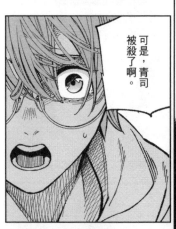

可是，青司被殺了啊。

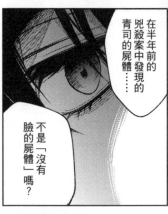

在半年前的兇殺案中發現的青司的屍體……

不是「沒有臉的屍體」嗎？

——而且，有個園丁也同時消失了蹤影。

……

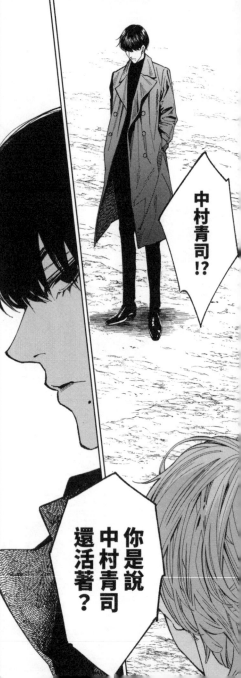

中村青司!?

你是說中村青司還活著？

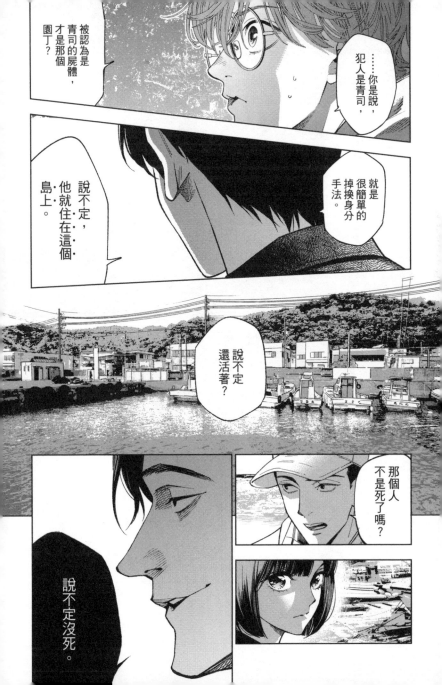

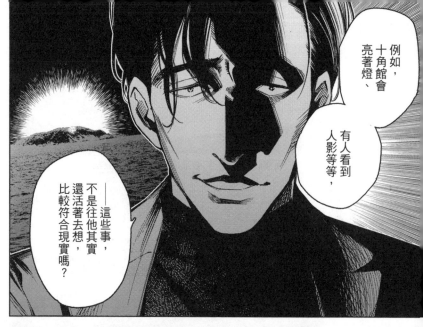

例如，十角館會亮著燈、

有人看到人影等等，

——這些事，不是往他其實還活著去想，比較符合現實嗎？

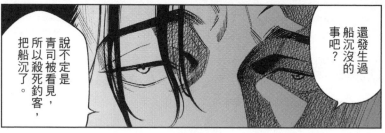

還發生過船沉沒的事吧？

說不定是青司被看見，所以殺死釣客，把船沉了。

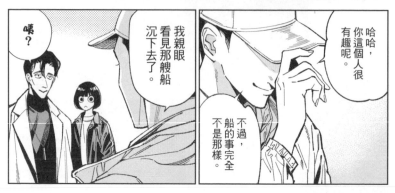

我親眼看見那艘船沉下去了。

咦？

哈哈，你這個人很有趣呢。

不過，船的事完全不是那樣。

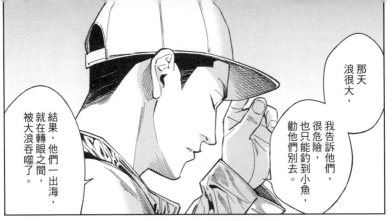

那天浪很大，

我告訴他們，很危險，也只能釣到小魚，勸他們別去。

結果，他們一出海，就在轉眼之間，被大浪吞噬了。

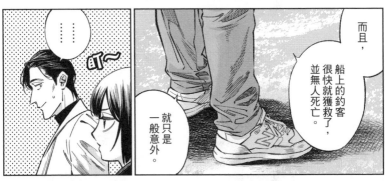

而且，船上的釣客很快就獲救了，並無人死亡。

就只是一般意外。

……

ET～

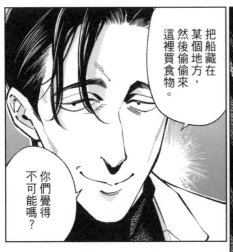

即便如此……我還是認為，青司可能還活著。

而且，說不定就住在那個島上。

把船藏在某個地方，然後偷偷來這裡買食物。

你們覺得不可能嗎？

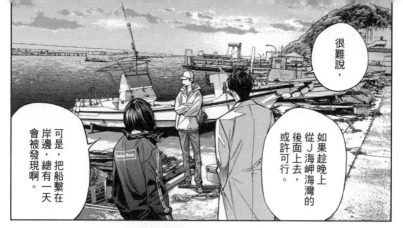

很難說，

如果趁晚上從Ｊ海岬海灣的後面上去，或許可行。

可是，把船繫在岸邊，總有一天會被發現啊。

所以要想辦法藏起來。

總之，只要海面平靜，就有可能坐船來來去去吧？

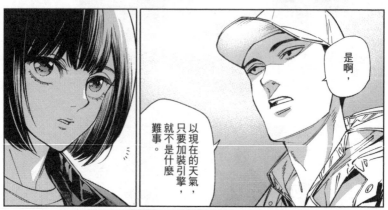

是啊，

以現在的天氣，只要加裝引擎，就不是什麼難事。

謝謝你，提供了有用的訊息。

啊，島田哥，等等我嘛。

是不是大收穫呢？

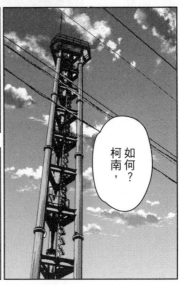

如何？柯南，

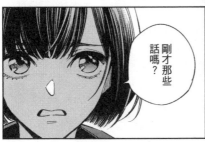

剛才那些話嗎？

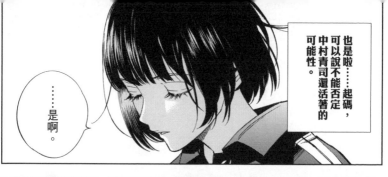

也是啦⋯⋯起碼，可以說不能否定中村青司還活著的可能性。

⋯⋯是啊。

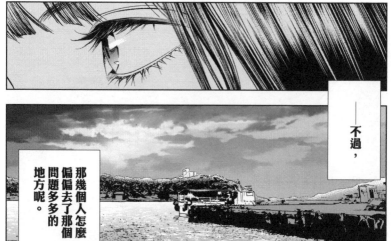

——不過，

那幾個人怎麼偏偏去了那個問題多多的地方呢。

哎，應該也沒那麼多事可以發生吧⋯⋯

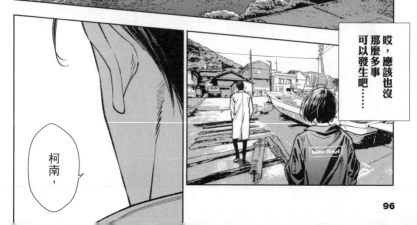

柯南，

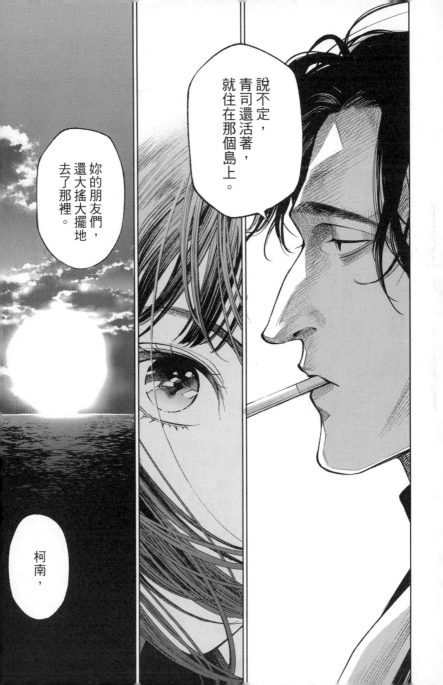

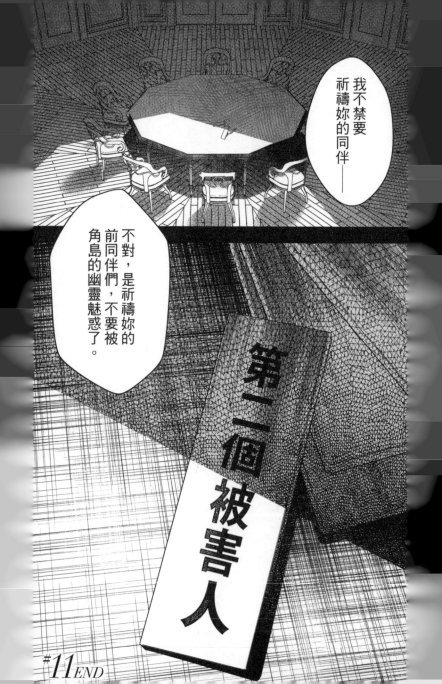

殺人十角館

The Decagon House
Murders

Presented by
YUKITO AYATSUJI
and
HIRO KIYOHARA

收音機？有這種東西啊？

手機沒訊號，但收音機的電波還勉強收得到。

聽得差不多了，關掉吧。

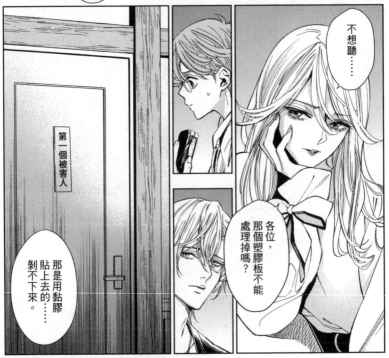

不想聽……

第一個被害人

各位，那個塑膠板不能處理掉嗎？

那是用黏膠貼上去的……剝不下來。

喂，艾勒里，表演什麼魔術給我們看吧。

嗯？

——啊，說得也是。

我叫你表演給我們看，你怎麼收起來了？

不是啦，阿嘉莎，這個魔術就是要從這種狀態開始表演啊。

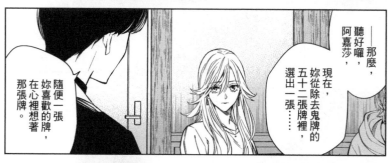

——那麼，聽好囉，阿嘉莎，現在，妳從除去鬼牌的五十二張牌裡，選出一張……

隨便一張，妳喜歡的牌，在心裡想著那張牌。

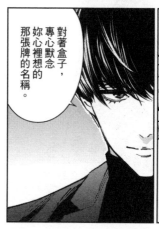

對著盒子，專心默念妳心裡想的那張牌的名稱。

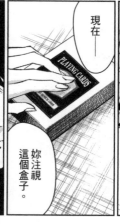

現在——

妳注視這個盒子。

我想了……

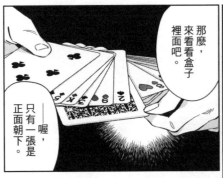

那麼，來看看盒子裡面吧。

——喔，只有一張是正面朝下。

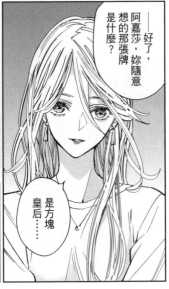

——好了，阿嘉莎，妳隨意想的那張牌是什麼？

是方塊皇后……

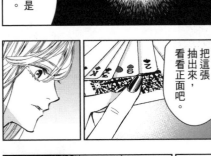

把這張抽出來，看看正面吧。

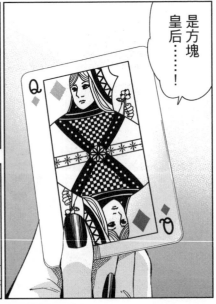

這個魔術很厲害呢！艾勒里。

是方塊皇后……！

這是猜牌手法的最高傑作之一呢。

104

不是那種運用或然率的手法。

不過，也不是賭阿嘉莎會想到方塊皇后的1／52的機率，

阿嘉莎學姊總不會是假觀眾吧？

才不是呢，勒胡。

我不用什麼假觀眾。

——那麼，來猜個謎語吧？

——還有其他魔術嗎？

「看上在下，看下在上，穿越母腹，在子肩處」。

知道這是什麼意思嗎？

答對了。

——啊，原來如此，是猜字形。

呢……看上……在下……

我知道了，是漢字的「二」吧？

那麼，接下來這一題呢？「春夏冬二升五合」寫在一起怎麼唸？

「春夏冬」少了秋，所以是「Akinai（秋無）」吧？

「二升」是兩個升，所以唸成「Masumasu（升升）」。

「五合」是一升的一半，唸成「Hannzyou（半升）」，合起來就是「Akinai Masumasu Hannzyou（生意越來越興隆）」。

說到暗號，最早出現類似那種東西的文獻，聽說是《舊約聖經》。

好像是其中的《但以理書》。

哦～也未免太牽強了。

說是一種暗號也不為過。

那麼久以前就有了啊？

日本好像也從很久以前就有了，例如《續草庵集》裡的吉田兼好與頓阿法師的聞名的問答歌。

我記得《徒然草》裡也有聞名的暗號歌——

是哪一首呢？奧希茲。

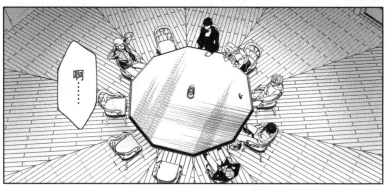

啊……

——抱歉，不禁……

——欸，各位，

這樣不行喔，艾勒里。

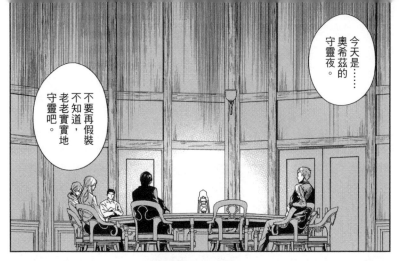

今天是……奧希茲的守靈夜。

不要再假裝不知道，老老實實地守靈吧。

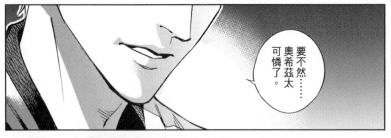

要不然……奧希茲太可憐了。

我……去泡咖啡。

你們也想喝吧？

你的感冒好了嗎？

范。

好像好一點了……

——每次都麻煩妳，阿嘉莎，

謝謝。

——欸，艾勒里，真的沒有任何方法可以聯絡上本島嗎？

好像沒有……

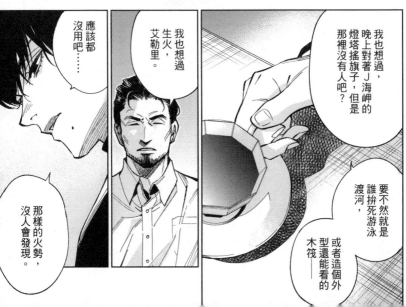

應該都沒用吧……

我也想過生火，艾勒里。

那樣的火勢，沒人會發現。

我也想過，晚上對著J海岬的燈塔搖旗子，但是那裡沒有人吧？

要不然就是誰拚死游泳渡河，或者造個外型還能看的木筏——

那麼，乾脆……

放把火把十角館燒了吧？

范，無論如何，那也太……

會有問題吧？也很危險。

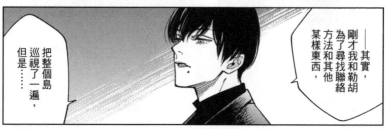

——其實，剛才我和勒胡為了尋找聯絡方法和其他某樣東西，

把整個島巡視了一遍，但是……

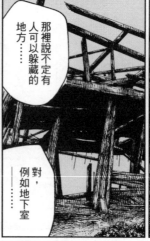

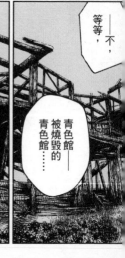

地下室？

嘎噹

噎……！

那裡說不定有人可以躲藏的地方……

——對，例如地下室……

青色館——被燒毀的青色館……

——等等，不，

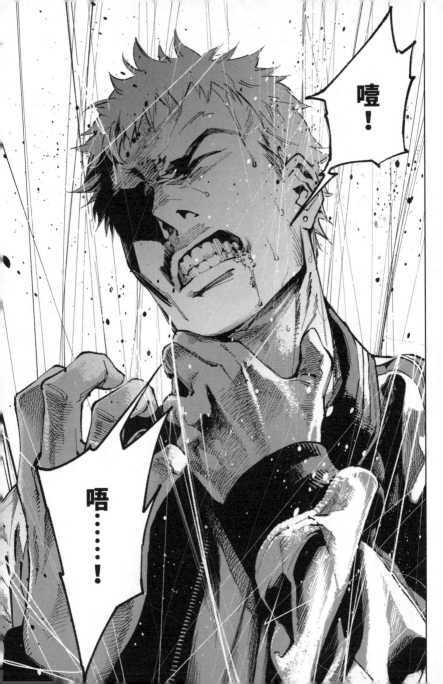

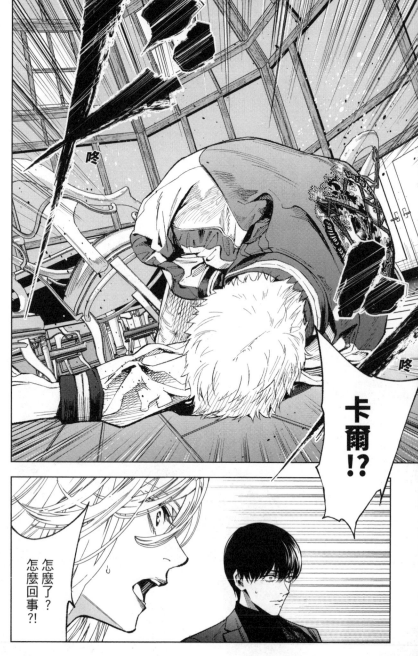

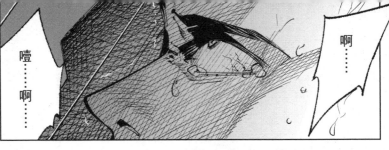

啊⋯⋯

噎⋯⋯啊⋯⋯

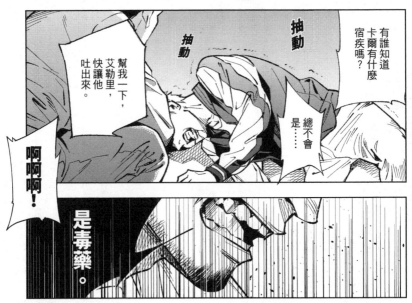

有誰知道卡爾有什麼宿疾嗎？

總不會是⋯⋯

抽動

抽動

幫我一下，艾勒里，快讓他吐出來。

嗚嗚嗚！

是毒藥。

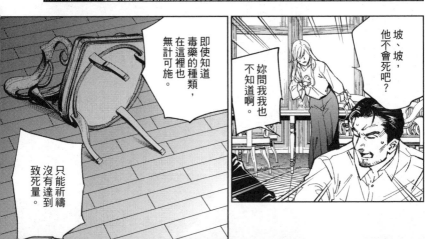

即使知道毒藥的種類，在這裡也無計可施。

只能祈禱沒有達到致死量。

坡、坡，他不會死吧？

妳問我我也不知道啊。

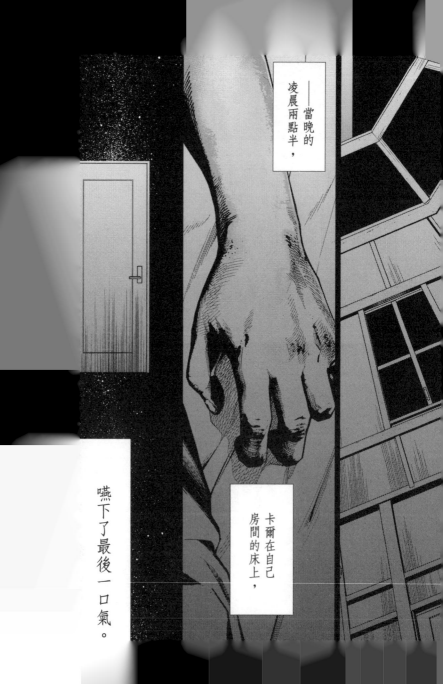

——當晚的凌晨兩點半，

卡爾在自己房間的床上，

嚥下了最後一口氣。

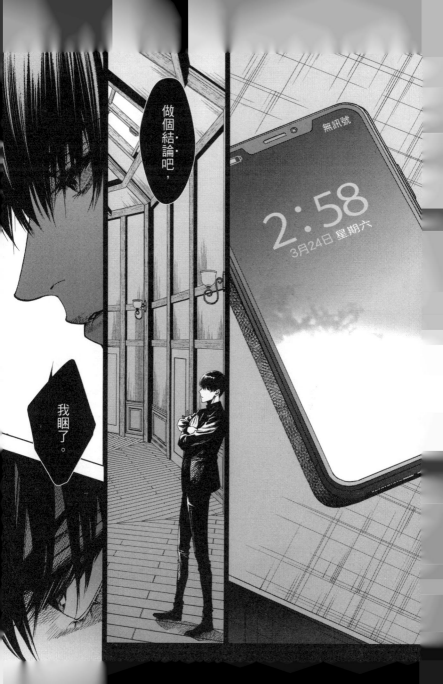

坡，毒藥的種類，能不能做出某種程度的猜測？

贊成……

——這個嘛，

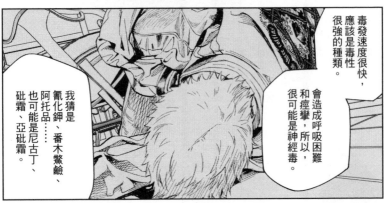

毒發速度很快，應該是毒性很強的種類。

會造成呼吸困難和痙攣，所以，很可能是神經毒。

我猜是氰化鉀、番木鱉鹼、阿托品……也可能是尼古丁、砒霜、亞砒霜。

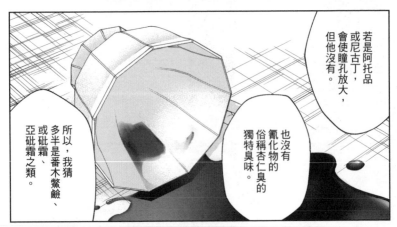

若是阿托品或尼古丁，會使瞳孔放大，但他沒有。

也沒有氰化物的俗稱杏仁臭的獨特臭味。

所以，我猜多半是番木鱉鹼、或砒霜、亞砒霜之類。

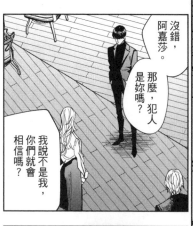

沒錯，阿嘉莎。

那麼，犯人是妳嗎？

我說不是我，你們就會相信嗎？

看這情形⋯⋯犯人只可能是我了。

不會。

——先來確認事情的經過吧。

阿嘉莎去廚房時，其他人都在這裡。

阿嘉莎再回到這裡時，大約過了十五分鐘。

托盤上放著六個咖啡杯、方塊糖盒、奶精粉罐、七根湯匙，其中一根用來舀奶精粉。

對吧？阿嘉莎。

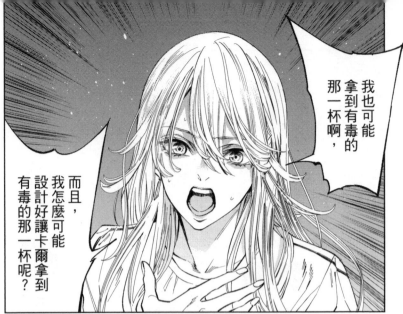

我也可能拿到有毒的那一杯啊，

而且，我怎麼可能設計好讓卡爾拿到有毒的那一杯呢？

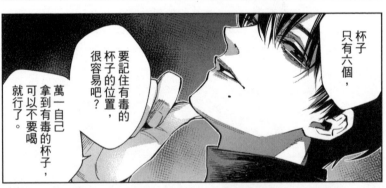

杯子只有六個，

要記住有毒的杯子的位置，很容易吧？

萬一自己拿到有毒的杯子，可以不要喝就行了。

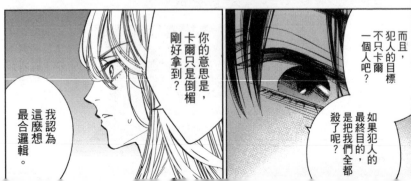

而且，犯人的目標不只卡爾一個人吧？

如果犯人的最終目的，是把我們全都殺了呢？

你的意思是，卡爾只是倒楣剛好拿到？

我認為這麼想最合邏輯。

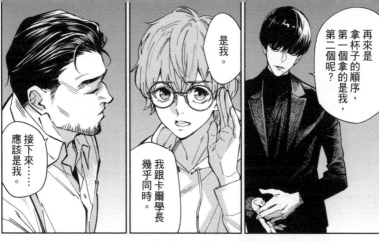

再來是拿杯子的順序，第一個拿的是我，第二個呢？

是我。

接下來⋯⋯應該是我。

我跟卡爾學長幾乎同時。

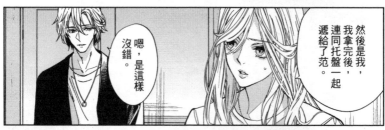

然後是我，我拿完後，連同托盤一起遞給了范。

嗯，沒錯，是這樣。

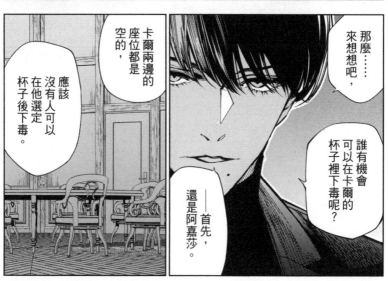

那麼⋯⋯來想想吧，

誰有機會可以在卡爾的杯子裡下毒呢？

——首先，還是阿嘉莎。

卡爾兩邊的座位都是空的，

應該沒有人可以在他選定杯子後下毒。

——因此，還是只有妳有可能。

請等等一下，艾勒里。

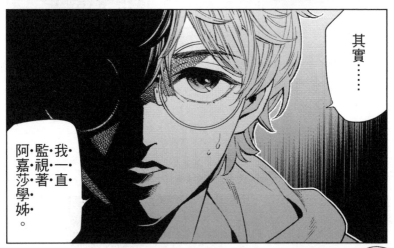

其實……

我·一·直·監·視·著·阿嘉莎學姊·。

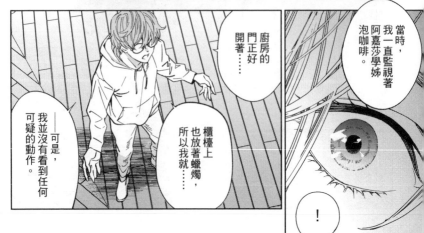

廚房的門正好開著……

當時，我一直監視著阿嘉莎學姊泡咖啡。

櫃檯上也放著蠟燭，所以我就……

——可是，我並沒有看到任何可疑的動作。

！

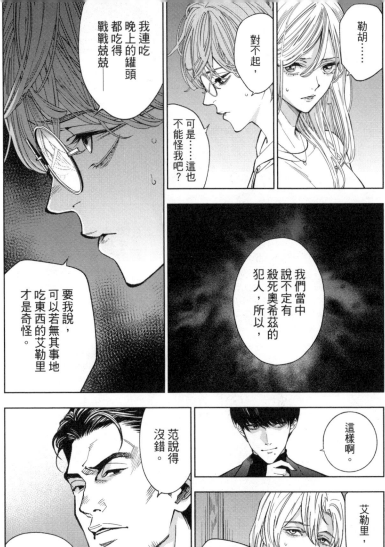

勒胡……

對不起，

可是……這也不能怪我吧？

我連吃晚上的罐頭都吃得戰戰兢兢——

要我說，可以若無其事地吃東西的艾勒里才是奇怪。

我們當中說不定有殺死奧希茲的犯人，所以，

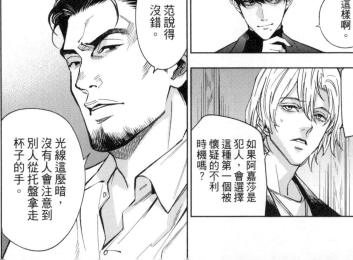

這樣啊。

艾勒里，如果阿嘉莎是犯人，會選擇這種第一個被懷疑的不利時機嗎？

范說得沒錯。

光線這麼暗，沒有人會注意到別人從托盤拿走杯子的手。

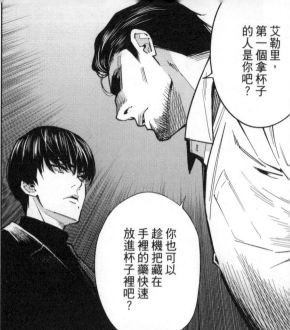

艾勒里，第一個拿杯子的人是你吧？

你也可以趁機把藏在手裡的藥快速放進杯子裡吧？

——如何？

·魔·術·師·。

哈哈，被發現了？

對於這個說法，我也只能堅持說我沒做。

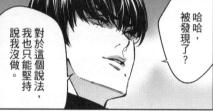

你的話不能盡信。因為還有其他可能性，

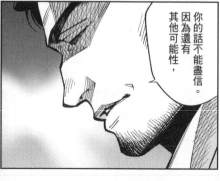

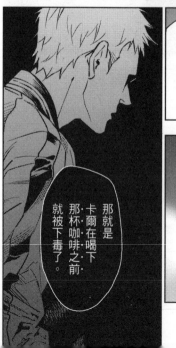

那就是卡爾在喝下那杯咖啡之前·就被下毒了。

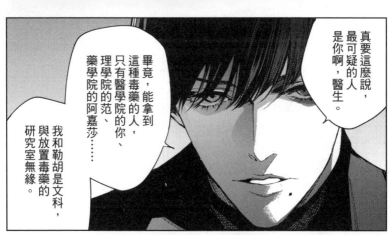

真要這麼說，最可疑的人是你啊，醫生。

畢竟，能拿到這種毒藥的人，只有醫學院的范、理學院的你、藥學院的阿嘉莎……

我和勒胡是文科，與放置毒藥的研究室無緣。

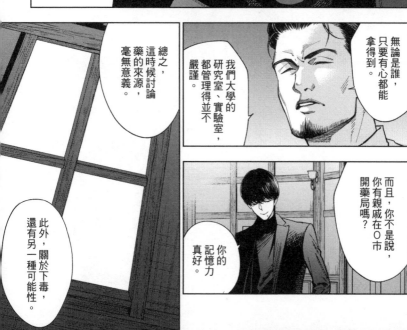

總之，這時候討論藥的來源，毫無意義。

我們大學的研究室、實驗室，都管理得並不嚴謹。

無論是誰，只要有心都能拿得到。

此外，關於下毒，還有另一種可能性。

你的記憶力真好。

而且，你不是說，你有親戚在O市開藥局嗎？

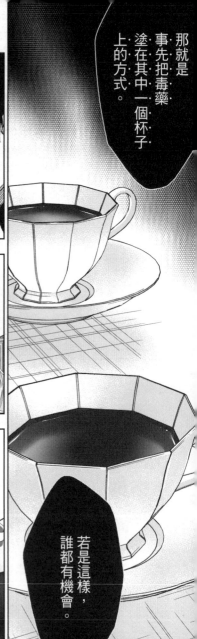

那就是事先把毒藥塗在其中一個杯子上的方式。

若是這樣，誰都有機會。

沒錯。

你早想到了？艾勒里。

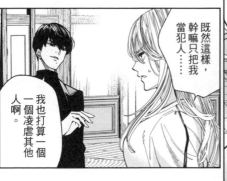

既然這樣，幹嘛只把我當犯人……

我也打算一個一個凌虐其他人啊。

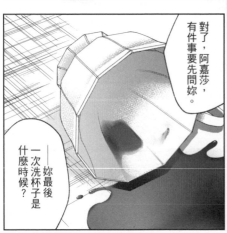

對了，阿嘉莎，有件事要先問妳。

——妳最後一次洗杯子是什麼時候？

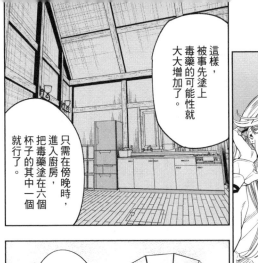

呃……搜索這個島回來後，我們不是在那之後喝了茶嗎？

這樣，被事先塗上毒藥的可能性就大大增加了。

只需在傍晚時，進入廚房，把毒藥塗在六個杯子的其中一個就行了。

洗好的六個杯子，就放在廚房的櫃檯上……

誰都有機會。

那麼，犯人如何分辨哪個杯子有毒呢？

沒有人沒喝咖啡啊。

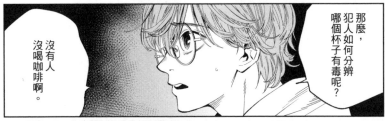

靠記號啊，

都沒有啊。

例如，只有一個杯子缺角或有什麼——

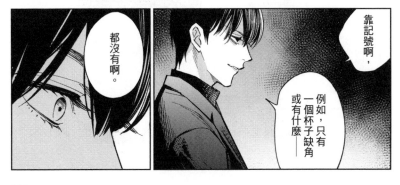

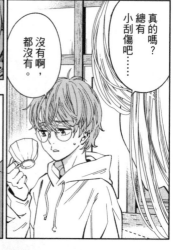

真的嗎？總有小刮傷吧……

沒有啊，都沒有。

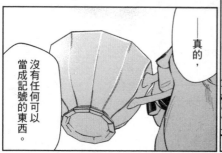

——真的，沒有任何可以當成記號的東西。

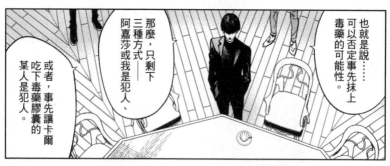

也就是說……可以否定事先抹上毒藥的可能性。

那麼，只剩下三種方式——阿嘉莎或我是犯人、或者，事先讓卡爾吃下毒藥膠囊的某人是犯人。

無論如何，目前要鎖定是哪種方式和犯人，似乎不可能。

若是外來的犯人……那麼，沒有記號也毫無關係了。

你說什麼？艾勒里。

可是……

126

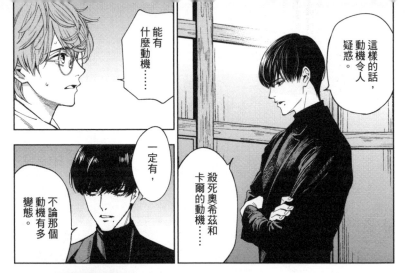

能有什麼動機……

這樣的話，動機令人疑惑。

一定有，不論那個動機有多變態。

殺死奧希茲和卡爾的動機……

……

根本是個瘋子，我無法理解那種人的想法。

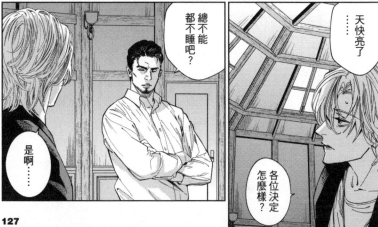

總不能都不能不睡吧？

天快亮了

是啊……

各位決定怎麼樣？

各位等等。

嗒

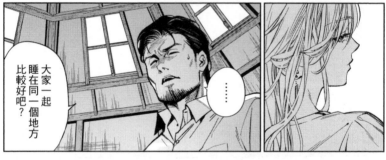

大家一起睡在同一個地方比較好吧？

......

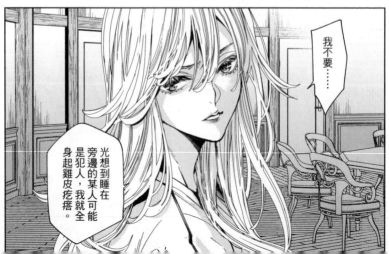

我不要......

光想到睡在旁邊的某人可能是犯人，我就全身起雞皮疙瘩。

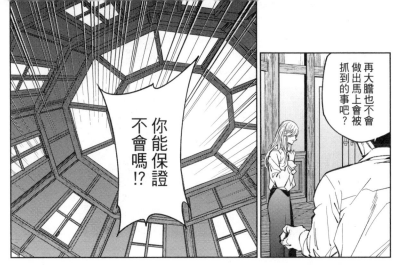

再大膽也不會做出馬上會被抓到的事吧？

你能保證不會嗎!?

即使能抓到犯人......

我也不希望自己在那之前先被殺了。

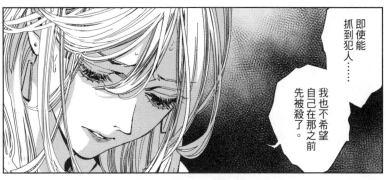

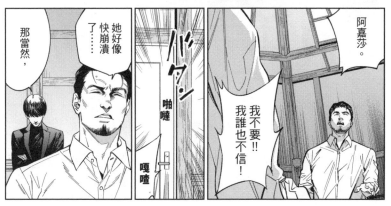

那當然、

她好像快崩潰了......

啪噠

嘎噠

阿嘉莎。

我不要!!我誰也不信！

129

我的心情也跟她一樣，我要一個人睡。

我也是。

各位……要小心鎖好門窗。

我也怕死啊。

我知道，

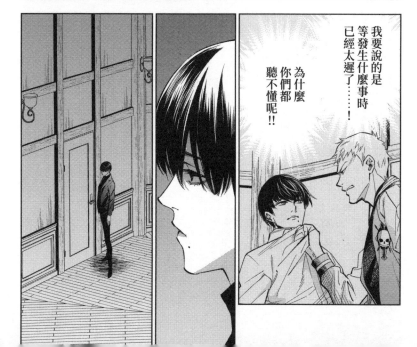

我要說的是
等發生什麼事時
已經太遲了……!

為什麼
你們都
聽不懂呢
!!

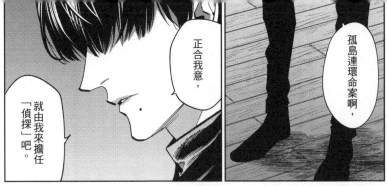

#*12*END

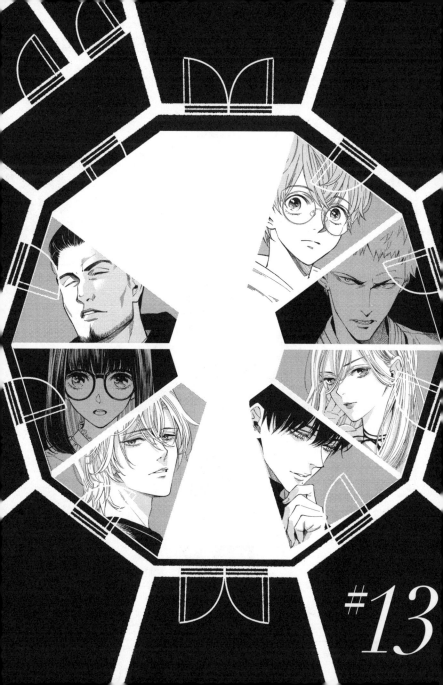

#13

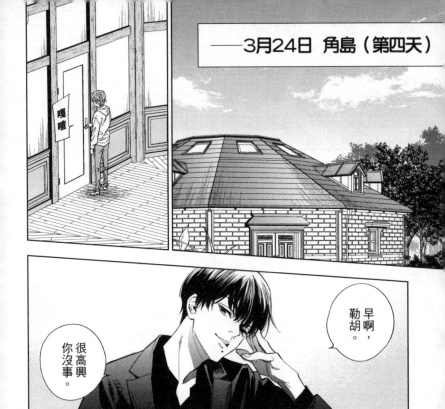

嘎嗒

早啊，
勒胡。

很高興
你沒事。

咦？

早安……

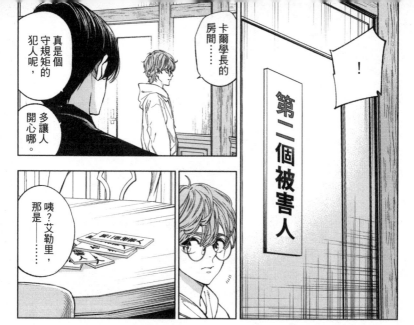

真是個守規矩的犯人呢，多讓人開心哪。

卡爾學長的房間……

第二個被害人

！

咦？艾勒里，那是……

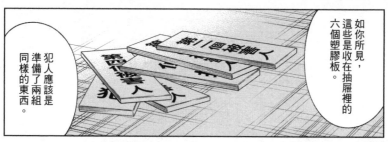

如你所見，這些是收在抽屜裡的六個塑膠板。

犯人應該是準備了兩組同樣的東西。

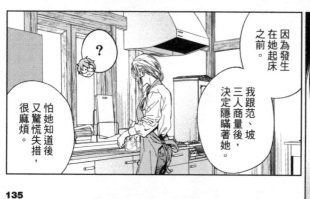

?

怕她知道後又驚慌失措，很麻煩。

因為發生在她起床之前。

我跟范、坡三人商量後，決定隱瞞著她。

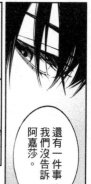

還有一件事，我們沒告訴阿嘉莎。

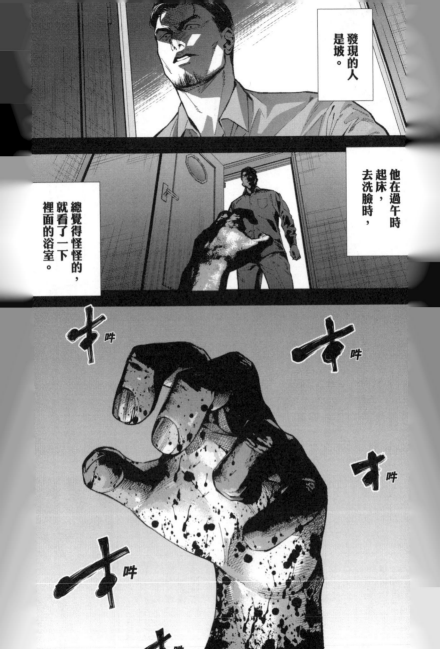

什麼……

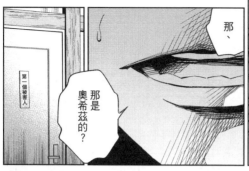

那、

那是
奧希茲的？

第一個被害人

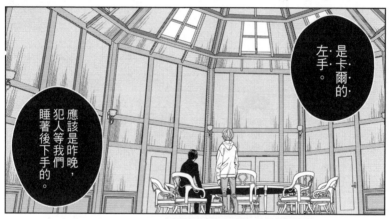

是卡‧爾‧的‧
左‧手‧。

應該是昨晚，
犯人等我們
睡著後下手的。

放回卡爾的
床上了，
總不能丟在
那裡吧。

那隻手現在
在哪裡……

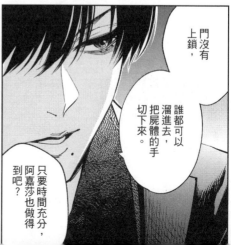

門沒有
上鎖，

誰都可以
溜進去，
把屍體的手
切下來。

只要時間充分，
阿嘉沙也做得
到吧？

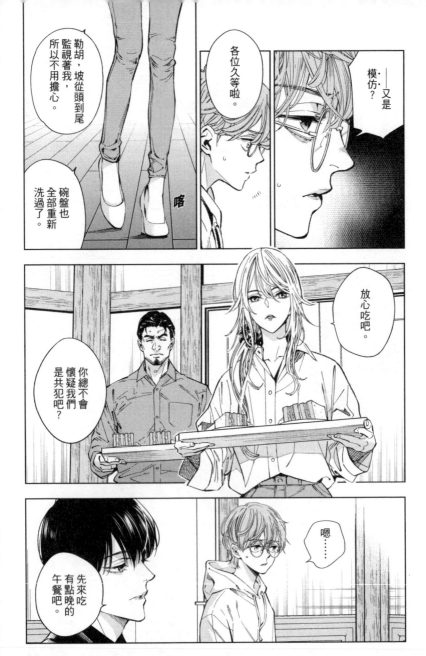

勒胡，坡從頭到尾
監視著我，
所以不用擔心。

碗盤也
全部重新
洗過了。

喀

各位久等啦。

——又是
模仿？

放心吃吧。

你總不會
懷疑我們
是共犯吧？

先來吃
有點晚的
午餐吧。

嗯
……

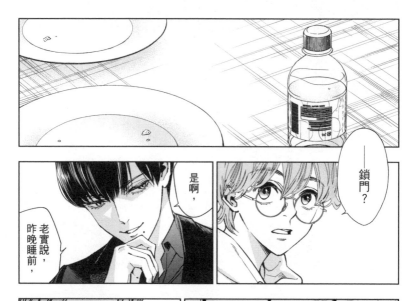

鎖門?

是啊，老實說，昨晚睡前，

為什麼這麼做……啊，

難道是為了防範外來的犯人……?

——是啊。

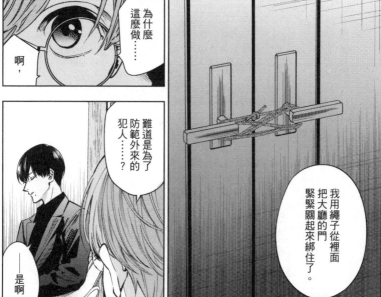

我用繩子從裡面把大廳的門緊緊關起來綁住了。

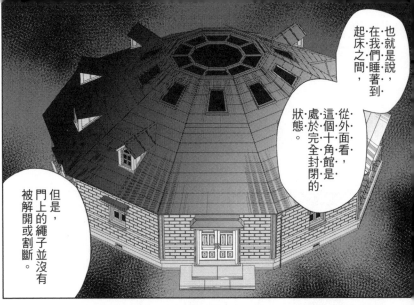

也就是說，在我們睡著到起床之間，

從外面看，這個十角館是處於完全封閉的狀態。

但是，門上的繩子並沒有被解開或割斷。

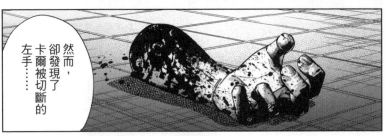

然而，卻發現了卡爾被切斷的左手……

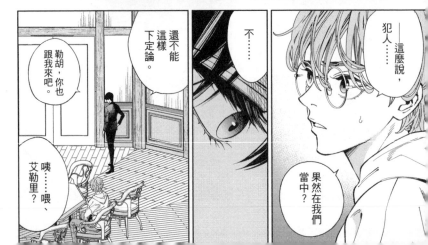

勒胡，你也跟我來吧。

還不能這樣下定論。

不……

——這麼說，犯人……

果然在我們當中？

咦……喂、艾勒里？

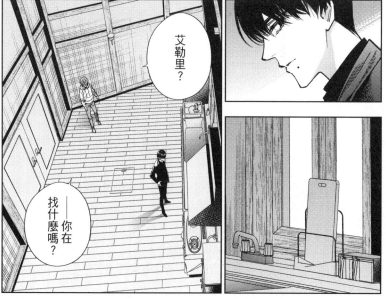

艾勒里？

——你在找什麼嗎？

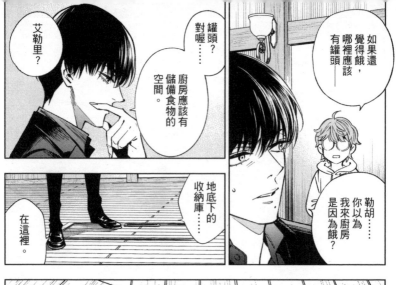

如果還覺得餓，哪裡應該有罐頭──

勒胡……你以為我來廚房是因為餓？

罐頭？對喔……

廚房應該有儲備食物的空間。

艾勒里？

地底下的收納庫……

在這裡。

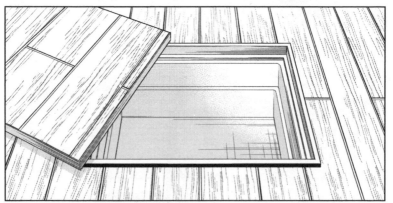

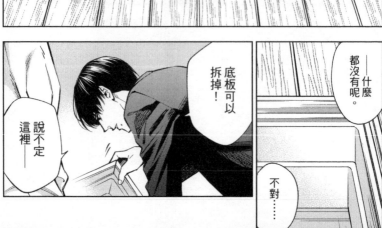

──什麼都沒有呢。

不對……

底板可以拆掉！

說不定這裡──

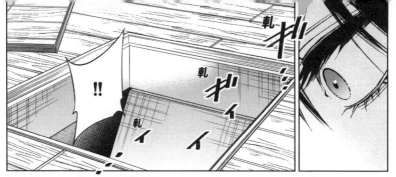

!!

軋ギ
軋ギイ
軋イ

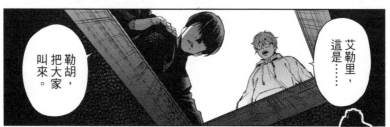

艾勒里,這是……

勒胡,把大家叫來。

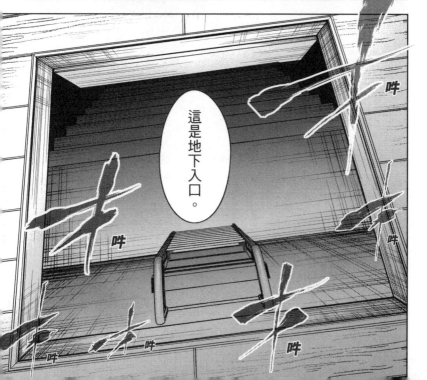

這是地下入口。

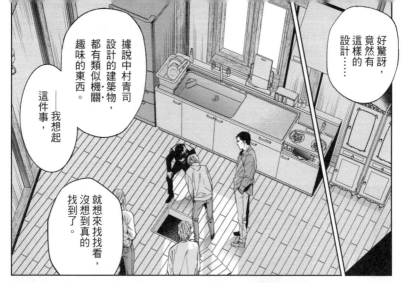

好驚訝，竟然有這樣的設計⋯⋯

據說中村青司設計的建築物，都有類似機關·趣味的東西。

——我想起這件事，

就想來找找看，沒想到真的找到了。

喂，艾勒里，小心點。

我知道，沒事——

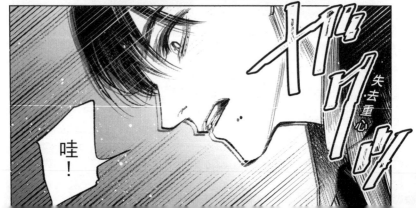

哇！

失去重心

艾勒里!?

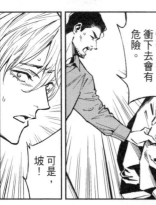

慢著，范，
衝下去會有
危險。

可是，
坡！

……

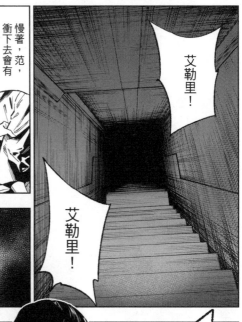

艾勒里！

艾勒里！

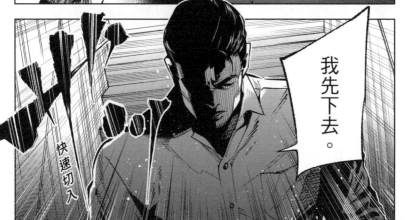

我先下去。

快速切入

這是……

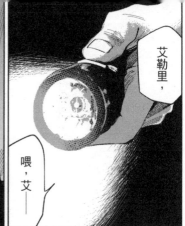

艾勒里,

喂,艾——

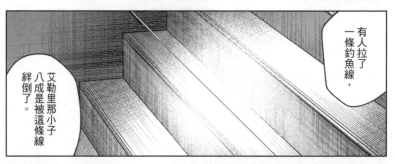

有人拉了一條釣魚線,

艾勒里那小子八成是被這條線絆倒了。

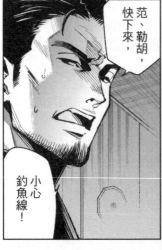

范、勒胡,快下來,

小心釣魚線!

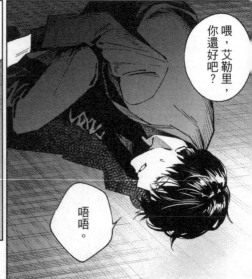

喂,艾勒里,你還好吧?

唔唔。

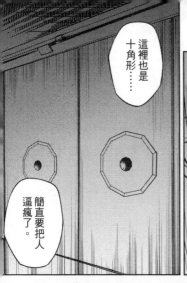

這裡也是十角形……

簡直要把人逼瘋了。

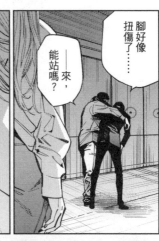

腳好像扭傷了……

——來，能站嗎？

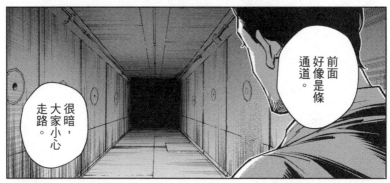

前面好像是條通道。

很暗，大家小心走路。

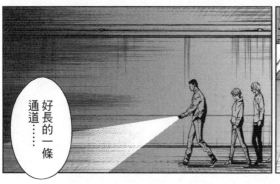

好長的一條通道……

コッ
喀

コッ
喀

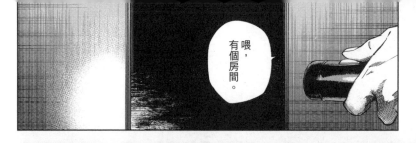

喂，有個房間。

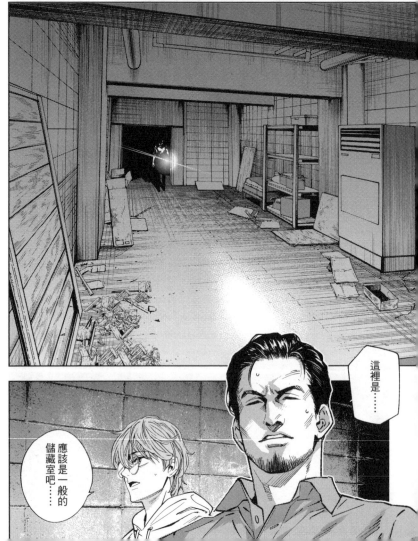

這裡是……

應該是一般的儲藏室吧……

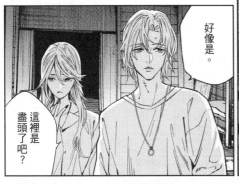

好像是。

這裡是盡頭了吧？

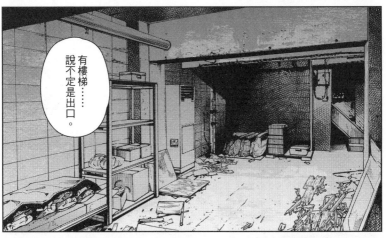

有樓梯⋯⋯說不定是出口。

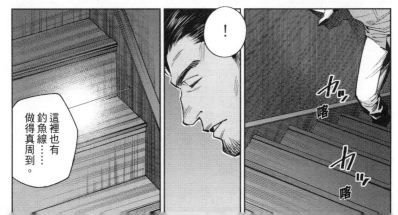

！

這裡也有釣魚線⋯⋯做得真周到。

カッ
カッ
喀

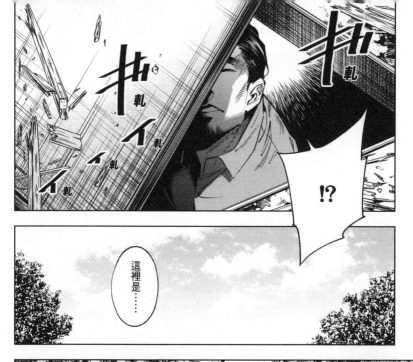

這裡是……

!?

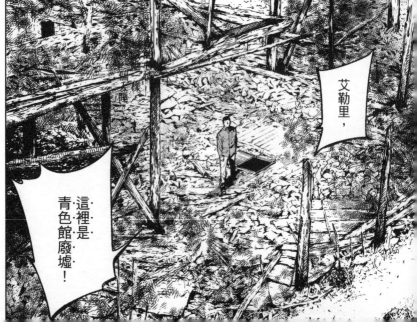

艾勒里，

這·裡·是·
青色館廢墟！

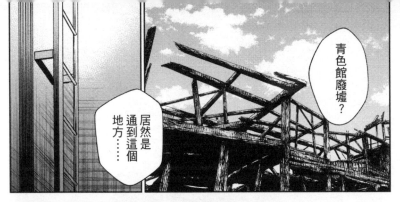

青色館廢墟?

居然是通到這個地方……

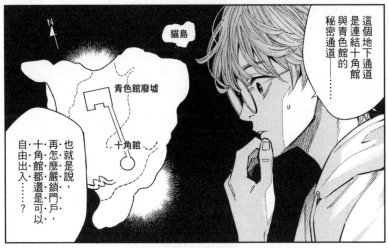

貓島

N

青色館廢墟

十角館

這個地下通道是連結十角館與青色館的秘密通道——……

也就是說，再怎麼嚴鎖門戶，十角館都還是可以自由出入……？

什麼也沒有?

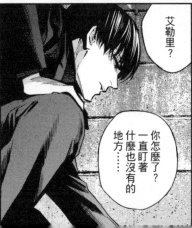

艾勒里?

你怎麼了?一直盯著什麼也沒有的地方……

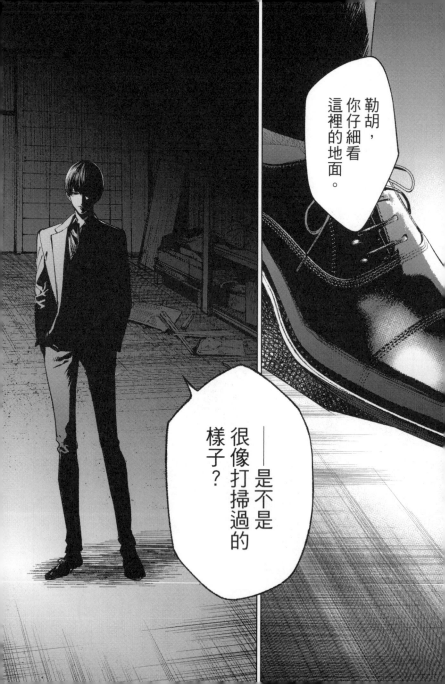

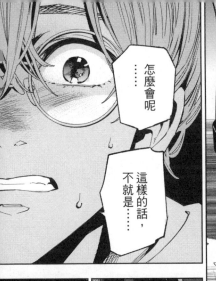

……怎麼會呢

這樣的話，不就是……

如何？看起來很不自然吧？

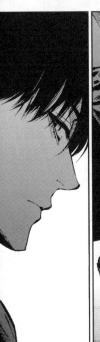

嗯

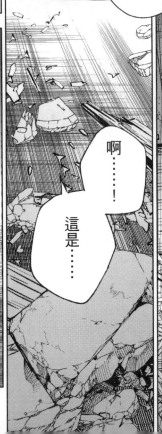

啊……！

這是……

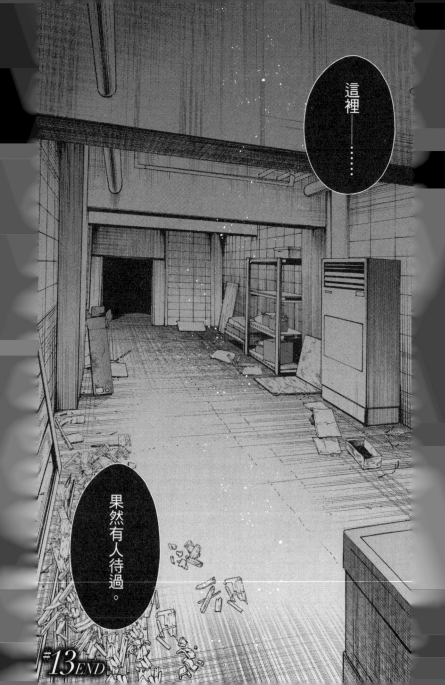

這裡───……

果然有人待過。

#13 END

殺人十角館

The Decagon House
Murders

Presented by
YUKITO AYATSUJI
and
HIRO KIYOHARA

殺人十角館 四格漫畫劇場

另一個興趣

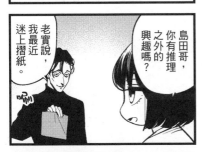

老實說，我最近迷上摺紙。

島田哥，你有推理之外的興趣嗎？

手指會依照學會的新作摺紙步驟自己動起來。

哦，好想看喔。

……手勢好噁心……

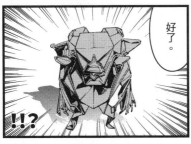

好了。

!!?

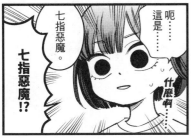

呃……這是……

七指惡魔。

什麼啊……

七指惡魔!?

守須，你也上一下封面嘛。

我不用。

守須？

我絕對不要!!

進推理研吧

卡爾，你先讓開。

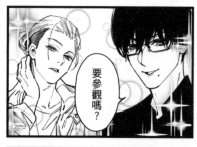

要參觀嗎？

歡迎來到推理研

這是推理研？宅男呢？是偶像事務所吧？

千織？不進去嗎？

等等，我要先作好心理準備！！

去推理研吧

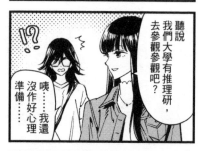

聽說我們大學有推理研，去參觀參觀吧？

咦……我還沒作好心理準備……

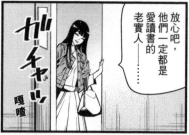

放心吧，他們一定都是愛讀書的老實人——

啊？

妳誰啊？隨便進來——

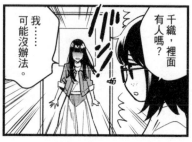

千織，裡面有人嗎？

我可能沒辦法。

疑惑

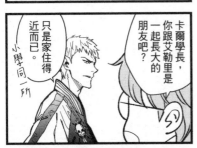

卡爾學長，你跟艾勒里是一起長大的朋友吧？

只是家住得近而已。

小學同一所

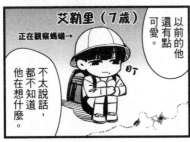

艾勒里（7歲）

正在觀察蝸蟲→

以前的他還有點可愛。

不太說話，都不知道他在想什麼。

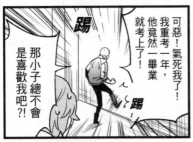

踢

踢

可惡！氣死我了！我重考一年，他竟然一起畢業，就考上了！

那小子總不會是喜歡我吧？！

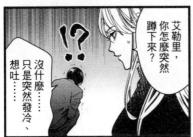

艾勒里，你怎麼突然蹲下來？

沒什麼，只是突然發冷，想吐……

！？

柏拉圖‧卡爾

卡爾（二十二）法學院三年級。

成績排前幾名，上課態度也非常認真。

敏感易怒，但上大學後重新做人了。

夜露

吩苦!!

請多

指教!!

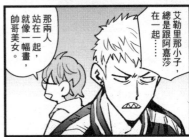

艾勒里那小子，總是跟阿嘉莎在一起……

那兩人站在一起，就像一幅畫，帥哥美女。

他們……在交往嗎？

我想他們兩人不太可能吧……

會不會已經——

已經牽手了？

勒胡，你覺得呢？

殺人十角館 四格漫畫劇場 完。

「我反對青司＝犯人的說法。」

出現了「第二個被害人」，「島上」的成員之間，瀰漫著更騷然不安的氛圍。

曾待在青色館地下室的人，究竟是誰——。

「在某處、在無意識中看著什麼，而且似乎是非常重要的什麼……」

2021年冬季發行

在「本土」，

與**江南**共同行動的**島田**，

正慢慢逼近某個**核心**。

一個人出去

會有危險。

儘管說話的語氣堅決，

他的眼睛還是沒有

直直面對島田的視線。

殺人十角館 ③

國家圖書館出版品預行編目資料

殺人十角館【漫畫版】2 / 綾辻行人原著；清
原紘漫畫；涂愫芸譯. -- 初版. -- 臺北市：皇冠，
2021.5　面；公分. --（皇冠叢書；第4939種）
(MANGA HOUSE；9)
譯自：「十角館の殺人」2

ISBN 978-957-33-3716-4 (平裝)

皇冠叢書第4939種
MANGA HOUSE 09

殺人十角館【漫畫版】2

「十角館の殺人」2

原著作者—綾辻行人
漫畫作者—清原紘
譯　　者—涂愫芸
發 行 人—平雲
出版發行—皇冠文化出版有限公司
　　　　　台北市敦化北路120巷50號
　　　　　電話◎02-27168888
　　　　　郵撥帳號◎15261516號
　　　　　皇冠出版社(香港)有限公司
　　　　　香港銅鑼灣道180號百樂商業中心
　　　　　19樓1903室
　　　　　電話◎2529-1778　傳真◎2527-0904
總 編 輯—許婷婷
責任編輯—蔡維鋼
美術設計—嚴昱琳
著作完成日期—2020年
初版一刷日期—2021年5月
初版三刷日期—2023年3月
法律顧問—王惠光律師
有著作權 • 翻印必究
如有破損或裝訂錯誤，請寄回本社更換
讀者服務傳真專線◎02-27150507
電腦編號◎575009
ISBN◎978-957-33-3716-4
Printed in Taiwan
本書定價◎新台幣160元/港幣53元

● 皇冠讀樂網：www.crown.com.tw
● 皇冠Facebook：www.facebook.com/crownbook
● 皇冠Instagram：www.instagram.com/crownbook1954
● 皇冠蝦皮商城：shopee.tw/crown_tw